中 国 工 艺 美 术 大 师

※

历 史 传 承　时 代 精 华

※

国 家 出 版 基 金 项 目
江 苏 美 术 出 版 社 重 点 出 版 项 目

中国工艺美术大师
Masters of Chinese Arts and Crafts

张爱廷
Zhang Aiting

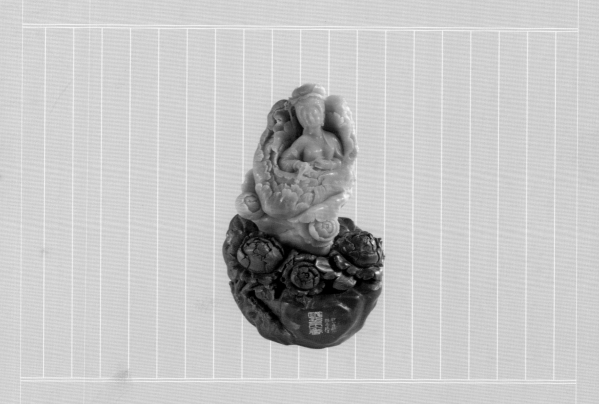

青田石雕
Qingtian Stone Carving

陈 墨 著
Chen Mo

江苏美术出版社
Jiangsu Fine Arts Publishing House

张爱廷
Zhang Aiting

1938 年 12 月 10 日出生，浙江青田鹤城镇人。

1957 年 3 月，考入青田县石雕厂学艺。

1960 年 7 月，毕业于浙江美术学院民间美术系青田石雕专业。

1993 年，被评为中国工艺美术大师。

1997 年，成为中国中央电视台《东方时空》栏目的"东方之子"。

2001 年，被丽水市人民政府授予"世纪贡献奖"。

1938.12.10, Zhang aiting was born in Crane town, Tingtian County

1957.3, he was admitted to Tingtian Stone Carving factory and learned the cradtsmanship.

1960.7, he graduated from Tingtian stone carving department of folk arts faculty of Zhejiang Academy.

1993, he was awarded " Masters of Chinese Arts and Crafts".

1997, he became the oriental son in "Oriental Horizon" column of China's Central Television.

2001, he was conferred "Century Award" by Lishui Municipality.

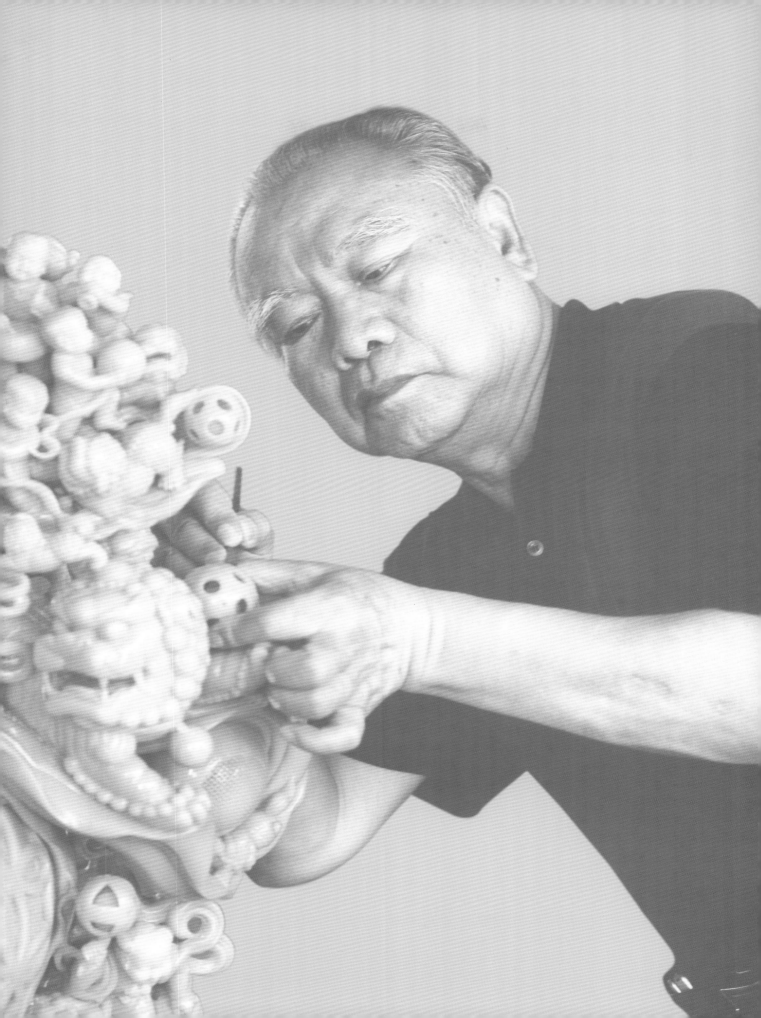

Qingtian Stone Carving

The Qingtian Stone Carving is one kind of the folk crafts in Zhejiang Province. It is from Qingtian Country of Zhejiang where the local masons use the stone to carve crafts, so it is called the Qingtian Stone Carving. There were masterpieces of it as early as the Song Dynasty. During the late Yuan Dynasty, it sprang up with the rise of lithoprint. In the Qing Dynasty, the carving varieties increased gradually, in addition to the decorative top of seals, the daily supplies were produced, such as the sacrificially archaized vessels, vases, penholders, water containers, inkstones, unitized cigarette cases, etc., there were also the furningshings of the round carving, just like kinds of flowers, Buddhas, beauties, figures, animals and so on.

The craftsmen of the Qingtian Stone Carving are good at taking advantage of the naturally beautiful color, depending on the shape to layout, and on the material to carve. The works of it have the ingenious styles and the vivid figures. The main process includes the stages in lathing rough blanks, filing blocks, drilling, engraving, removing thorns, trimming, polishing, waxing and so on. The techniques of carving are known for piercing sculpture, applying the round carving, the relief carving and the line engraving together, chasing the effect of fineness and smoothness.

青田石雕

中国首批非物质文化遗产、浙江三雕之一。青田石产于浙江青田县，当地艺人用以雕刻工艺品，故称青田石雕。

宋代已出现青田石雕佳作。元末，石印兴起。清代青田石雕品种日益增多，除雕刻印钮外，还制作出仿古鼎、花瓶、笔架、水盂、砚台等文房四宝及成套烟具等日用工艺品，并雕刻各种花卉、仙佛、仕女、人物、动物等陈设品。

青田石雕艺人善于利用天然俏色，依形布局，因材施艺。

青田石雕品作品式样灵巧，造型生动。制作主要过程分：选料、打坯、放洞、修细、配垫、磨光、上蜡等工序。雕刻技艺以镂雕见长，圆雕、浮雕、线刻等技法并用，作品追求精致光洁，玲珑传神。

目录

大师风范——《中国工艺美术大师》系列丛书 ◎ 总序

张道一

中华民族素有尊师重道的传统，所谓："道之所存，师之所存。"因为师是道的承载者，又是道的传承者。师为表率，师为范模，而大师则是指有卓越成就的学者或艺术家。他们站在文化的高峰，不但辉煌一世，并且开创了人类的文明。一代一代的大师，以其巨大的成果，建造着我们民族的文化大厦。

我们通常所称的大师，不论在学术界还是艺术界，大都是群众敬仰的尊称。目前由国家制定标准而公选出来的大师，惟有"工艺美术大师"一种。这是一种荣誉、一种使命，在他们的肩上负有民族的自豪。就像奥林匹克竞技场上的拼搏，那桂冠和金牌不是轻易能够取得的。

我国的工艺美术不仅历史悠久、品类众多，并且具有优秀的传统。巧心机智的手工艺是伴随着农耕文化的发展而兴盛起来的。早在2500多年前的《考工记》就指出："天有时，地有气，材有美，工有巧；合此四者，然后可以为良。"明确以人为中心，一边是顺应天时地气，一边是发挥材美工巧。物尽其用，物以致用，在造物活动中一直是主动地进取。从历史上遗留下来的那些东西看，诸如厚重的青铜器、温润的玉器、晶莹的瓷器、辉煌的金银器、净洁的漆器，以及华丽的丝绸、精美的刺绣等，无不表现出惊人的智慧；谁能想到，在高温之下能够将黏土烧结，如同凤凰涅槃，制作出声如磬、明如镜的瓷器来；漆树中流出的液汁凝固之后，竟然也能做成器物，或是雕刻上花纹，或是镶嵌上蚌壳，有的发出油光的色晕；一个象牙球能够雕刻成几十层，层层都能转动，各层都有纹饰；将竹子翻过来的"反簧"如同婴儿皮肤般的温柔，将竹丝编成的扇子犹如锦缎之典雅；刺绣的座屏是"双面绣"，手捏的泥人见精神。件件如天工，样样皆神奇。人们视为"传世之宝"和"国宝"，哲学家说它是"人的本质力量的显现"。我不想用"超人"这个词来形容人；不论在什么时候，运动场上的各种项目的优胜者，譬如说跳得最高的，只能是第一名，他就如我们的"工艺美术大师"。

过去的木匠拜师学艺，有句口诀叫："初学三年，走遍天下；再学三年，寸步难行。"说明前三年不过是获得一种吃饭的本领，即手艺人所做的一些"式子活"（程式化的工作）；再学三年并非是初学三年的重复，而是对于造物的创意，是修养的物化，是发挥自己的灵性和才智。我们的工艺美术大师，潜心于此，何止是苦练三年呢？古人说"技进乎道"。只有进入这样的境界，才能充分发挥他的想象，运用手的灵活，获得驾驭物的高度能力，甚至是"绝技"。《考工记》所说："智者创物，巧者述之；守之世，谓之工。"只是说明设计和制作的关系，两者可以分开，也可以结合，但都是终生躬行，以致达到出神入化的地步。

众所周知，工艺美术的物品分作两类：一类是日常使用的实用品，围绕衣食住行的需要和方便，反映着世俗与风尚，由此树立起文明的标尺；另一类是装饰陈设的玩赏品，体现人文，启人智慧，充实和提高精神生活，即表现出"人的需要的丰富性"。两类工艺品相互交错，就像音乐的变奏，本是很自然的事。然而在长期的封建社会中，由于工艺品的

材料有多寡、贵贱之分，制作有粗细、精陋之别，因此便出现了三种炫耀：第一是炫耀地位。在等级森严的社会，连用品都有级别。皇帝用的东西，别人不能用；贵族和官员用的东西，平民不能用。诸如"御用"、"御览"、"命服"、"进盏"之类。第二是炫耀财富。同样是一个饭碗，平民用陶，官家用瓷，有钱人是"金扣"、"银扣"，帝王是金玉。其他东西均是如此，所谓"价值连城"之类。第三是炫耀技巧。费工费时，手艺高超，鬼斧神工，无人所及。三种炫耀，前二种主要是所有者和使用者，第三种也包括制作者。有了这三种炫耀，不但工艺品的性质产生了异化，连人也会发生变化的。"玩物丧志"便是一句警语。

《尚书·周书·旅獒》说："不役耳目，百度惟贞，玩人丧德，玩物丧志。"这是为警告统治者而言的。认为统治者如果醉心于玩赏某些事物或迷恋于一些事情，就会丧失积极进取的志气。强调"不作无益害有益，不贵异物贱用物"。主张不玩犬马，不宝远物，不育珍禽奇兽。历史证明，这种告诫是明智的。但是，进入封建社会之后，为了避免封建帝王"玩物丧志"，《礼记·月令》规定：百工"毋或作为淫巧，以荡上心"。因此，将精雕细刻的观赏性工艺品视为"奇技淫巧"，而加以禁止。无数历史事实告诉我们，不但上心易"荡"，也禁而不止。这种因噎废食的做法，并没有改变统治者的生活腐败和玩物丧志，以致误解了3000年。在人与物的关系上，是不是美物都会使人丧志呢？答案是否定的。关键在人，在人的修养、情操、理想和意志。所以说，精美的工艺品，不但不会使人丧志，反而会增强兴味，助长志气，激发人进取、向上。如果概括工艺美术珍赏品的优异，至少可以看出以下几点：

1. 它是"人的本质力量的显现"。不仅体现了人的创造精神，并且通过手的锻炼与灵活，将一般人做不到的达到了极致。因而表现了人在"改造世界"中所发挥出的巨大潜力。

2. 在人与物的关系中，不仅获得了驾驭物的能力，并且能动地改变物的常性，因而超越了人的"自身尺度"，展现出"人的需要的丰富性"。

3. 它将手艺的精湛技巧与艺术的丰富想象完美结合；使技进乎于道，使艺净化人生。

4. 由贵重的材料、精绝的技艺和高尚的人文精神所融汇铸造的工艺品，代表着民族的智慧和创造才能，被人们誉为"国宝"。在商品社会时代，当然有很高的经济价值，也就是创造了财富。

犹如满天星斗，各行各业都有领军人物，他们的星座最亮。盛世人才辈出，大师更为光彩。为了记录他们的业绩，将他们的卓越成就得以传承，我们编了这套《中国工艺美术大师》系列丛书，一人一册，分别介绍大师的生平、著述、言论、作品和技艺，以及有关的评论等，展示大师的风范。我们希望，这套丛书不但为中华民族的复兴和文化积淀增添内容，也希望能够启迪后来者，使中国的工艺美术大师不断涌现、代有所传。是为序。

2009年12月25日于南京龙江

The Demean or of the Masters—The Total Foreword of The *"Masters of Chinese Arts and Crafts"* Series

Zhang Daoyi

The Chinese tradition of respect for teachers has been known all along just as "where there is the truth there is the teacher"said teachers who play the role of the fine examples and models are not only the carriers of the truth but also the inheritors of it. At the same time the masters who stand on the peak of culture are in glory of long time and have created the human civilization are defined as the outstanding academics or artists. Masters from one generation to another with their tremendous achievements build our nation's cultural edifice.

Usually referring to the Masters whether in the academia or the art circle is mostly that people respectfully call them. Presently in our country there is only one title of the Masters the "Arts and Crafts Masters" that were elected with the standards established by the country which is a kind of honor and mission making the pride of the nation on their shoulders just like the hard work in Olympic arena where is not easy to get the laurels and the gold medals.

The Arts and Crafts in our country has not only the long history but numerous varieties and excellent tradition as well. The sophisticated and wise crafts flourished with the development of farming culture. As early as more than 2500 years ago "The Artificers Record "(Zhou Li Kao Gong Ji) pointed out "By conforming to the order of the nature adapting to the climates in different districts choosing the superior material and adopting the delicate process the beautiful objects can be made" which clearly meant the thought of human-centered following the law of nature on the one hand and exerting the property of material and technology on the other. Turning material resources to good account or making the best use of everything is always the actively enterprising attitude in the creation. The historical legacies of Arts and Crafts such as the heavy bronze stuff the warm and smooth jades the crystal porcelain gold and silver objects the clean lacquerware the gorgeous silk the fine embroidery and so on are all showed amazing wisdom. So it is hard to imagine the ability that gives the clay a solid state under high temperature as Phoenix Nirvana borning of fire which can turn out to be the porcelain that sounds like the Chinese Chime Stone and looks like a mirror; that makes the sap into objects when it has been solid after flowing from the lacquer trees; that carves the ivory ball into

the dozens of layers every layer can rotate freely and has all patterns at different levels; that turns the parts of bamboo over into the "spring reverse motion" that so gentle just like baby's skinweaves strings of bamboo to form the fan as elegant as brocade; that embroiders the Block Screen as the double-sided embroidery; that uses the hands to knead the clay figurines showed the spirit. Everything looks like a kind of God-made each piece is magical which is considered as the "treasure handed down" or "national treasure" by people and as the "manifestation of the essence of man power" by the philosophers. I do not want to describe people by using the word "Superman" however we should admit that anytime in the sprots ground the winner of the various games say the highest jumping one is just the NO.1 and he would be as our "Arts and Crafts Masters".

In past when apprentice carpenters studied with a teacher there was a formula cried out "beginner for three years is able to travel the world; and then for another three years is unable to move" which means the first three years is nothing but the time for ability that let some of the craftsmen do "Shi Zi Huo"(the stylized works) just to make a living and the further three years is not the simple time for a novice to repeat but for the idea of creation and is the reification of self-cultivation and makes people to bring their spirituality and intelligence into play. Actually our Arts and Crafts masters with great concentration have great efforts far more than three years hard training. The ancients said "techniques reach a certain realm would act in cooperation with the spiritual world". Only entering this realm can people give full play to their imagination use manual dexterity obtain the high degree of ability of controlling or even get the "stunt". Although "The Artificers Record " said " creating objects belongs to wise man highlighting the truth belongs to clever man however inheriting these for generations only belongs to the craftsman" it simply makes the statement of the relationship between design and production which can not only be separated but also be combined and both of them are concerned with life-long practice in order to achieve a superb point.

As we all know the Arts and Crafts can be divided into two categories one is the bread-and-

butter items of everyday useing round the needs of basic necessities and convenience reflecting the custom and the fashion which has established a staff gauge of civilization. The other is decorative furnishings that can be appreciated reflecting the culture inspiring wisdom enriching and enhancing the spiritual life which is to show "the abundance of people's needs". These two types are interlaced like the variation of music that is a natural thing. In the long period of feudal society however for the Arts and Crafts due to the amount of the materials using the differences between the precious material quality and the cheap one and the differences between the fine producing and coarse one there were three kinds of show-off. The first was to show off the status. Even the supplies were branded levels in the strict hierarchy of society. For instance the stuff belonged to the emperor could not be used by others the civilians never had the opportunity for using the articles of the nobles and the officials. Those things had the special titles such as "The Emperor's Using Only" "The Emperor's Reading Only" "The Emperor's Tea Sets Only" "The Officials' Uniform Only" and so on. The second was to show off the wealth. For example as to the bowl the pottery was used by the civilians and the porcelain by the officials. The rich men used the "Golden Clasper" and "Silver Clasper" while the emperor used the gold and jades. So were many other things that so-called "priceless". The third was to show off the skills. A lot of work and time was consumed craft skills were extraordinary as if done by the spirits which could almost be reached of by no one. Therefore with these three kinds of show-off in which the former two mainly refered to both owners and users the third also included the producers not only the nature of the crafts produced alienation and even the people would be changed as well. "Riding a hobby saps one's will to make progress" is a warning.

" XiLu's Mastiff The Book of Chou Dynasty The Book of Remote Ages "(Shang Shu Zhou Shu • Lu Ao)said "do not be enslaved by the eyes and the ears all things must be integrated and moderate tampering with people loses one's morality riding a hobby saps one's will to make progress" which is warning for the rulers thinking that if the rulers obsesse with or fascinate certain things it will make them to lose their aggressive ambition emphasizing that "don't do useless things and don't also prevent others from doing useful things; don't pay much more for strange things and don't look down on cheap and practical things" and affirming that don't indulge in personal hobbies excessively hunt for novelty and feed rare birds and strange beasts. History has proved that such caution is wise. However after entering the feudal society in order to prevent the feudal emperor from that "Riding a hobby saps one's will to make progress" "The Monthly Climate and Administration The Book of Rites" (Li Ji Yue Ling) provided craftsmen "should not make the strange and extravagance objects to confuse the emperor's mind " and regarding the ornamentally carved arts and crafts as the "clever tricks and wicked crafts" that should be prohibited. Numerously historical facts tell us that not only the emperor's

mind is easily confused but also the prohibitions against the confusion can't work. The misunderstanding of objects themselves last about 3000 years though the way just like "giving up eating for fear of choking" did not change the corrupt lives of rulers and that "Riding a hobby saps one's will to make progress". Do the beautiful things make people weak in the relationship between persons and objects? The answer is negative. The key lies in the people themselves in the self-cultivation sentiments ideals and will. So the fine Arts and Crafts is not able to make people despondent on the contrary it will enhance their interests encourage ambition and drive people to be aggressive and progressive. As a result to outline the outstanding traits of the ornamental Arts and Crafts at least the following points can be seen.

First of all it is the "manifestation of the essence of man power" that not only reflects the people's creative spirit but also attains an extreme that is impossible for ordinaries through the exercise and flexibility for hands thus showing the great potential of human in "changing the world".

Secondly in the relationship between persons and objects except for the ability gained to control objects it actively alters the constancy of objects thus beyond the human "own scale" to show "the abundance of people's needs".

Furthermore it perfectly combines the superb skill of the crafts with the colorful imagination of the art making that "techniques reach a certain realm would act in cooperation with the spiritual world" and that "art cleans the life".

Finally the Arts and Crafts founded by the precious materials the exquisite skill and the noble human spirit represents the nation's wisdom and creativity has been hailed as the "national treasure" and of course in the era of commercial society possesses the high economic value that is the creation of wealth.

The various walks of life have the leading characters very starry and their constellations are the brightest. "Flourishing age flourishing talents" being Masters is even more glorious. In order to record their performance and to pass their outstanding achievements along we have compiled the "Masters of Chinese Arts and Crafts" series that each volume recorded each master and that respectively introduced their life stories writings sayings works skills and the comments concerned completely showing the demeanor of the masters. We hope that the series can make contributions not only to the nation's revival of China and the cultural accumulation but also to inspire newcomers propelling the spring-up of the "Masters of Chinese Arts and Crafts" for generations.

So this is the foreword of the series.

December 25 2009 in Longjiang Nanjing

前言◎陈墨

唯一一位最早从美术学院科班出道的国家级石雕大师，唯一一位身兼青田县石雕厂创作组组长、厂长、党支部书记等多重身份的石雕艺人，第一位代表国家赴海外传播石雕技艺的石雕文化使者，第一位被美术学院（现中国美术学院）聘为客座教授的石雕艺人，第一位荣登央视《东方时空》栏目"东方之子"的国家级石雕大师……他就是中国工艺美术大师张爱廷。

张爱廷，1938年12月10日生，青田鹤城镇人。先后任青田县石雕厂创作组组长、副厂长、厂长、党支部书记。1957年考入青田县石雕厂学艺，开始从事青田石雕。1958~1960年被政府选送到浙江美术学院（现中国美术学院）民间美术系深造学习。1967~1968年作为专家被国家派遣赴阿尔巴尼亚传授石雕技艺。1975年经浙江美术学院邀请在该院雕塑系任教一年。1988年被评为"高级工艺美术师"。1986年出访日本做石雕操作现场表演和技术交流。1991年被浙江省人民政府授予"浙江省工艺美术大师"荣誉称号。1993年被国家轻工部授予"中国工艺美术大师"荣誉称号。1997年，成为中国中央电视台《东方时空》栏目的"东方之子"。2001年，被丽水市人民政府授予"世纪贡献奖"。

50余年如一日，张爱廷大师挚爱青田石雕艺术，潜心于人物、山水、花鸟和动物石雕的创作研究，造诣颇深。特别是在人物创作上，鉴古通今，融贯中外，独辟蹊径，意蕴深厚，形神臻于完美，为工艺美术界所推崇。

"女娲遗石补天处，石破天惊逗秋雨。"大师自幼爱石，以兴石业为己任。他德艺双馨，人品合一，带给我们的是至美的艺术盛宴，影响我们的是至善的人格魅力。对张大师来说，一直以来将国家、集体的利益高过自己的利益。他利用业余时间创作的精雕作品，在工艺市场上流传，价格不菲；但只要国家收藏需要，他宁可不要钱，也要将作品献给国家。2005年，听说刚落成的青田石雕博物馆缺少镇馆藏品，他义无反顾地将一件市价500多万元的精品力作《喜悦》无偿捐赠给博物馆作永久收藏。这在常人的眼里，或许无法解读。

在讲求经济效益的今天，这样的赤子之心极为难得。张大师一贯坚持的为艺为人之道——"学艺先学为人"，听起来很简单，但要做好，非一朝一夕，必须终生为之。它就像石雕艺术一样，没有大境界就没有大艺术。

张爱廷就是这样一位不计较个人得失、言行一致的艺人。"亿万富翁是这么过，平平淡淡的日子也是这么过。我自幼出身贫寒家庭，有饭吃有衣穿就行，

生活上不追求奢侈的享受，艺术在我心中高于一切。"他一生淡泊名利，在生活上几乎没有太多的要求，只求多留几件作品在人间。

美是在劳动中创造的，是在奉献中创造奇迹。张爱廷，这位受人尊敬的艺术大师，从不满足于现有的成就。正像交谈中说的一样："人的生命有限，艺术无限。我要在有生之年去追求无限的艺术。"如今，大师已74岁高龄了，凭着这种钻劲、韧劲，刀耕不止，不断地创造着美。他以自己的艺术行为告诉世人：人品艺品，大美无言。

大师就是一座高峰。他不会因为我给他增添一块石头，或者去掉一块石头而改变他应有的高度。

这是我们接到凤凰出版传媒集团、江苏美术出版社《中国工艺美术大师张爱廷》之稿约和写作过程中最深刻的感悟！

感谢凤凰出版传媒集团、江苏美术出版社精心策划《中国工艺美术大师》大型系列丛书重点出版项目。长期以来，国内对工艺美术大师的艺术研究始终是中国工艺美术界和学术界的一大空白。江苏美术出版社出巨资策划出版此套丛书，不但填补了这一空白，同时之于中国工艺美术界和学术界无疑是一大功德无量的福音。

本书以大师生平、语录、作品技艺评论、评述摘要和大师年表等部分组成。大师的人生经历、艺术成就和艺术感悟，犹如一本艺术教科书，永远值得我们后辈精心细读。笔者在采写的过程中，通过对大师的艺术人生、艺术作品的深入了解和把握，不禁对这位把一生奉献给石雕艺术的老人充满了敬佩，也接受了心灵上的一次洗礼。

在撰写本书的过程中，先后得到张大师家人以及老一辈石雕同仁们的鼎力支持，著名工艺美术评论家崔沧日、都一兵先生竭诚为本书作跋，青年摄影家洪建国为本书提供了珍贵的图片资料。他们为本书的成功出版付出了大量心血和精力，借此，一并表示衷心的感谢！

2011 年 10 月 13 日

（作者系中国作家协会会员，中国散文诗学会理事，西泠印社青田印学研究基地秘书长）

锲而不舍 金石可镂
——大师生平

第一章

青田，一个边缘之城，之所以大彰盛名于世，无非有两大原因：出产名石和名人。它是"印石之祖"灯光冻的故乡，又是明代开国元勋刘伯温的故乡（图1-1）。

青田进入中国典籍记载和世人的认知领域，与名石、名人有着血肉般的紧密关系。据悉，300多年以来，乡人肩扛青田石出国门而成就了"华侨之乡"；新中国成立以来，国家先后开展了5届"中国工艺美术大师"的评选活动，产生了300多位大师，青田这个仅50万人口的边城就有7人获此殊荣。仅此，不能不说这是个物华天宝、人杰地灵之地……这些名声斐然的大师传承民间工艺，领衔地域文化，成为了地域文化的形象大使和保护之神。这其中，中国工艺美术大师、浙江省非物质文化遗产传承人张爱廷就是一位杰出的代表人物。

图1-1　张爱廷的家乡——青田县全貌

第一节　金石为开

小时候，常听老人家讲一个有关"石雕始祖"的故事——传说一个樵夫无意间在封门山采到五彩缤纷的青田石，从此雕刻出石雕形象，广为乡人相仿，于是有了"青田石雕"。这个迷上青田石，随着神话长大、成熟而成名的孩子就是后来妇孺皆知的石雕艺术大师张爱廷。

张爱廷，1938 年 12 月 10 日出身在青田鹤城镇一个贫苦的普通小商人之家。父亲张允飞是一位以制作糕饼生意为业的小商人，娶母亲何氏，生育三儿一女。抗战期间，张爱廷 4 岁时，母因难产而亡。1945 年，即张爱廷 7 岁时，父亲续弦，生育三儿两女。

爱廷在兄弟姐妹中排行第二，从小勤奋好学、肯动脑筋。1943 年入青田县小学，读完三年级后，因家庭贫困而辍学。两三年后，自己强烈要求，才读满小学 6 年的学业，学习成绩一直名列班级前茅。

在学校，他对绘画这门功课有着惊人的想象力和不凡的表现力，常令老师感到惊讶。启蒙老师陈明特别欣赏小爱廷在绘画和音乐方面表现出的特有的天赋和个性，课余时间常常带着他写生或者临摹中国画名作。不知何为艺术，但艺术的种子早已在他的心底深深地扎下了根，也为他将来走上石雕艺术之路奠定了基础。

可是，家境不由人，一家三代十几口的生计，光凭父亲一个人以制作糕饼为业的惨淡经营自然已经远远应付不过来。无奈之下，未上初中，张爱廷就辍学回家帮父亲干活了。令人心痛的是：少年美好的读书梦没有延续，他的悟性和天分没有得到应有的发挥。但他并未因此放弃梦想，相反，他利用工余时间更加勤奋地看书、练字、画画。

多说苦人家的孩子早立事。14 岁对于我们现在的孩子来说，还是襁褓之中的"骄子"，饭来张口、衣来伸手。而对于张爱廷的少年时期来说却完全不同，他需要凭借自己的能力，像大人一样扛起男子汉头顶上的天空。是年，父亲私下报名将他送到一个名为"西姑湖农林木高级社"的地方干活。此地离县城 15 公里，是青田境内唯一的著名风景区石门洞，也是明代国师刘伯温少年苦读之地。在这里，他和 150 多人的开荒大队伍，开始了长

达 3 年的拓荒岁月。这 3 年风餐露宿的农耕生活，磨砺了苦孩子的纯真童心，也磨炼了他的吃苦耐劳精神。这种磨难对一个人一生的成长无疑是一笔巨大的财富，也决定了张爱廷一生执著为艺、改变命运的主要动因。

石门洞西姑湖与其他地方不同，地处高山，一年四季气候反常恶劣，非常不适合种植农作物，庄稼种下去几乎颗粒无收，政府只好自动解散这个所谓的"农林木高级社"，宣告失败。

3 年一晃而过，张爱廷和这批农人成了无业游民。西姑湖农林木高级社书记王永汉听说张出身贫困，向上级要求，给张爱廷安排了临时工作，工作单位是海口县供销合作社。

这份工作干了不到一年，1957 年 1 月，张爱廷听说青田县石雕合作社（原址在青田县前路街，青田县石雕厂的前身）招收学徒，兴奋不已。如果应试成功，这不正好又可以干自己喜欢干的事情了？于是张爱廷瞒着家人，不声不响地去应考。凭借自己 6 年小学扎实的美术基础和良好的文化素养，在 100 多名报考者中，他以第一名的成绩被录取。

当时，青田"三十六行"中，"石雕行"根本排不上档位，是个受人歧视、甚至被认为是没有出息和前途的行业。别说张的父母不同意，恐怕大多数父母都不愿意或舍不得自己的孩子去干那样粗累脏的体力活。可在张爱廷年幼的心目中，那是一门永久的艺术。

家人知道张爱廷弃职从艺后竭力反对，说：这孩子是不是中邪了？一个好好的铁饭碗不要，反而去干低人一等的事情。其实，此前，家人已经想让他学裁缝或其他手艺活，但都被张爱廷一一拒绝了。

张爱廷是个很倔强的孩子，只要自己认定的事，谁都改变不了他的决定。面对家人的反对，他毅然辞去供销社工作，独自到了石雕合作社正式开始学艺。因此，他有家不敢回，就以合作社每月发放的 6 元工资，吃在厂里、睡在厂里。

到石雕合作社学徒初学工作几乎一样：先学习刀法，雕刻一些最简单、程式化的白鸽、猴子或者山水之类的东西。在启蒙老师林翠利（山口人）的细心教诲下，短短三个月，有绘画基础的张爱廷很快就掌握了青田石雕的基本要领。三个月后，经过老师考核合格，被安排到黄华英老师（乐清人）处学艺。黄华英和张仕宽、林如奎等名艺人同辈，技艺全面，擅长山水、人物雕刻。

图1-2　年轻时的张爱廷

图1-3　和浙江美术学院（现中国美术学院）同学合影

跟随黄华英老师，先学山水半年，后学人物半年，雕刻内容大多为弥勒、渔老、仕女等统一规格的产品。到了学艺的第二年，与他同时进厂的12位学徒，仅剩下张一个人坚持学艺。此时，张的雕刻技艺突进，工资也被提升到12元。

在师傅那里，张爱廷接受了传统技艺的全面熏陶，真正地懂得要把青田石雕彻头彻尾地学好，并成为一个好艺人，不是一件易事。

黄华英师傅常说："一个工艺美术创作者，先是工匠，其次是艺人，最高层次是艺术家，艺术家是有思想的。"

这句话对张爱廷触动很大。怎么样才能成为有思想的艺术家呢？他常常深思：一个艺人如果对自己所处地域特色文化的历史都不了解的话，能成为理想中的艺术家吗？

青田石雕，是一种地域性强、艺术含金量高、玲珑精巧而又十分雅致的特种工艺品。它的种类繁多，山水、花鸟、人物、动物、食用器皿等一应俱全。20世纪50年代，青田石雕由于世代沿袭的工艺技术缘由，形成了鹤城镇以雕山水为主、油竹以雕人物为主、山口以雕花鸟为主、方山以雕食用器皿为主的生产格局。

作为县级石雕合作社，当然不能只顾山水创作，它要把眼光更多地投向其他门类的生产，特别是人物类的创作。当时上海工艺品出口公司来青田订货，要求人物类作品的数量要达到20%以上，这从某种程度上反映了国际市场的客观需要，但每次都完成不了。这说明人物创作是青田石雕业的弱项。

面对这一现状，组织上决定选择一批年轻好学又有扎实素描基础的年轻人去浙江美术学院进修，专攻人物雕刻。1958年9月，张爱廷和10多位同事，作为工艺干部后备力量被青田石雕厂选送到浙江美术学院民间美术系学习。其中9位学徒学期4年，3位老师学期半年（图1-2）。

张爱廷非常珍惜这次深造的机会——不但圆了他的读书梦，目的性也很明确，他们还肩负着青田石雕开拓创新的历史使命。

到了美术学院后，对每一门课，如泥塑雕刻基础、人体解剖结构、民间美术史论、工艺美学、国画书法艺术和中外艺术学等，都不能轻易放过。张爱廷深切感受到，人物创作并非如自己以前理解的那样简单，它的造型的复杂性和结构比例的准确性等，常常会束缚创作表现。何况在造型和比例基础上把握到一定程度后，还得讲究以形传神、形神兼备，所有这些，皆非一朝一夕所能做到（图1-3）。

在那里，他结识了莫朴院长，得到了国画大师潘天寿、泥塑系教授吕希棠（民间美术系班主任）、石雕工艺教授潘雨辰和美术理论家邓白等一大批名家、大师的直接教诲和艺术熏陶。他爱上了潘天寿的山水画、李震坚的人物画、邓白的美术理论和潘雨辰的石雕等（图1-4）。

在那里，丰富的图书馆资料就像一片知识的海洋和宝库，如痴如醉的张爱廷找到了从未有过的快乐。在那里，他是每天最早来和最迟离开图书馆的一个最勤奋用功的读者；他夜以继日，以常人无法想象的精力投入到学习中去；在那里，他才知道中国有顾恺之、吴道子、石涛等一批国画大家，世界上还有达·芬奇、米开朗基罗等艺术大师，才真正地领略到了艺术的博大和雄伟。

潘雨辰曾经这样评价张爱廷的学业：大二阶段，张爱廷的水平已经远远超过同班同学的水平。该学子爱动脑筋，敢于创新，作品富有强烈的时代感和思想性。例如，他大学期间创作的石雕作品《夜半闹革命》《爱学习》《和平之春》，已经具有自己的思想和艺术个性；特别像《健美运动员》等作品，对人体肌肉、骨骼的理解和雕塑把握得很好，已经达到连我都非常佩服的程度。这对于一个美院大二的学子来说是极其不简单的，在将来，很有可能成为一个艺术大家。

时事弄人。1959年，全学校停课，下乡炼铁。1960年，又赶上了国家三年自然灾害困难时期。原本美术学院进修四年的学习计划，只能读两年零三个月结束。回想起这段学习的黄金时间，张爱廷至今还是久久不能释怀，深感可惜。

告别西子湖畔美好的校园生活，结束了艺术大家之梦，张爱廷忍痛返乡，开始续写他长达50多年的石雕艺术生涯（图1-5~图1-12）。

图1-4 和浙江美术学院老师合影

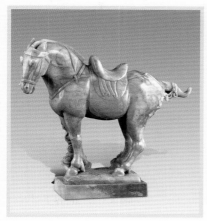

图 1-5 早期作品《唐马》

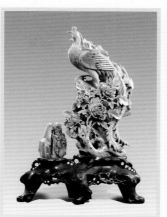

图 1-6 早期作品《凤凰牡丹》

图 1-11 早期作品《菊花》

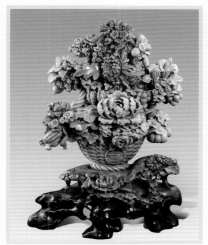

图 1-7 早期作品《百花篮》

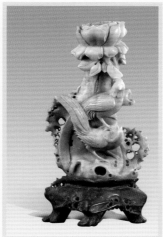

图 1-8 早期作品《灯台》

图 1-12 早期作品《观世音》

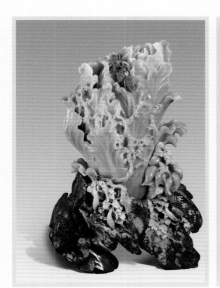

图 1-9 早期作品《家家欢》

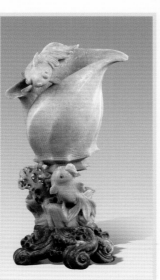

图 1-10 早期作品《灯台》

图1-13　20世纪60年代和创作组同仁一起研究学习

第二节　天降大任

新中国成立以后，青田石雕迎来了新的发展生机。人民政府十分关心青田石雕艺术，按照"保护、发展、提高"的方针积极组织艺人归队就业，恢复、发展石雕生产。

1955 年 6 月至 1956 年 9 月，青田县城镇、山口、油竹、方山先后成立了石刻小组、石刻合作社。1958 年 12 月，山口、鹤城、油竹、方山 4 个石刻生产合作社都转为地方国营企业，建立青田县石雕厂，下设 4 个分厂。1960 年 10 月，4 个石雕工厂重新转为县属集体企业，职工达 360 多人。1973 年 2 月 6 日，成立了青田县工艺美术公司，统一管理全县石雕的供、产、销工作，在鹤城镇居民区和农村社队建立了 50 多个石刻小组，大力发展石雕生产。

这一时期，即 20 世纪 50 年代后期至 60 年代，青田石雕的技艺水平达到了一个新的高度，涌现出一批优秀艺人和优秀作品。

从美术学院学成归来的张爱廷开始被组织安排到一个非常重要的位置，接教青田工艺美术学校转学的学生，推动了石雕厂技术创新，使这批新徒艺人走上了艺术之路。

原先创办于 1959 年的青田县工艺美术学校中专班（原址在青田县铁店巷）不到一年停办，40 多名毕业生无处就业，只好转入青田县石雕厂学艺。没有专业美术老师，石雕厂决定抽调 3 个在美术学院学习的学生，其中就包括张爱廷。

他利用美术学院进修学到的知识，自编教材给大大小小的艺徒授课。用他后来的话说：这段时间的教学工作，使自己受益匪浅，真正懂得了什么叫"教学相长"，什么叫理论和实践相结合。半天教学、上文化课，半天学雕刻，一有空，就自己创作。

教学两年后，青田县石雕厂提拔张爱廷为青田石雕创作组（图 1-13）组长一职。他的重点任务就是辅导、专门负责石雕产品的创新设计和创作。上任不久，接到的第一个重大政治任务是为人民大会堂创作指定展品。

这一政治任务非同小可，选题材、选石料，和石雕师傅交流每道创作程序等各个细节，必须亲力而为。像《吴越射潮》《高粱》《牡丹山》《山水花瓶》等 10 件精品力作就是他和 10 大石雕技艺骨干共同努力、合作的结果。这些作品被陈列人民大会堂后，先后得到了当时国家领导人周恩来、朱德等人的高度

图1-17　和同仁研究《东方红》组雕

赞赏和表扬：原料选得精，题材选得好，雕刻技艺高超。

在这一时期，张爱廷创作了不少富有创新意识的作品，如红色革命题材的有《巴勒斯坦游击队》《印度支那三国人民必胜》，民族、民俗、民间题材的有《奏乐民族小孩》（1964年）、《水漫金山》（1963年）、《舞狮》（1972年）、《红丝绸》，时代性题材的有《让白菜长得比我高》（1962年）、《畜牧业饲养员》（1958年）、《丰收的喜悦》《我爱科学》等作品。同时，创作了不少示范泥塑作品。这些作品先后刊登于《人民画报》《浙江日报》等省级以上刊物，并多次参加大型美术展览和出国展览，获得高度好评（图1-14~图1-16）。

在这里，特别需要一提的是：1966年他和同仁周伯奇、杨楚照共同合作设计了《东方红》组雕（图1-17）。作品题材包括"毛泽东去安源"到"红卫兵造反"这一段历史，时间跨度很长，涉及伟人众多。在创作构思之前，他们非常谨慎，研究学习党史。吃透历史以后，通过泥塑打草稿决定作品的造型构思。

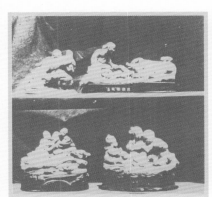

图1-14-1　《畜牧饲养员》等　1958年

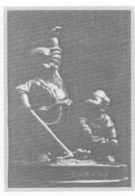

图1-14-2　《让白菜长得比我高》　1962年

图1-14-3　《水漫金山》　1963年

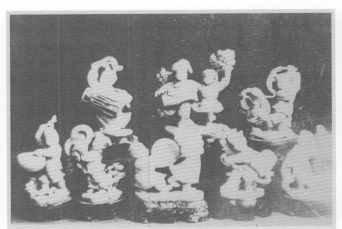

图1-14-4　《奏乐民族小孩》　1964年

图1-14-5　大型组雕《东方红》中的毛主席雕像　1966年

图1-14-6　《舞狮》　1972年

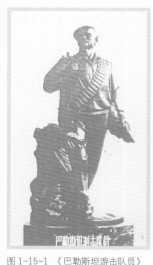
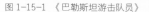

图 1-15-1 《巴勒斯坦游击队员》

图 1-15-2 《印度支那三国人民必胜》

图 1-15-3 《丰收的喜悦》

图 1-15-4 《我们爱科学》

图 1-15-5 《红绸舞》

图 1-16-1 为培养青年技艺人员时所作的示范泥稿-1

图1-16-2 为培养青年技艺人员时所作的示范泥稿-2

图 1-16-3 为培养青年技艺人员时所作的示范泥稿 -3

泥塑是这组作品创作之前的主要环节，其成功与否，涉及组雕基调的精确度。因此，泥塑必须严格地通过美术学院教授和历史老师的验收，验收合格后，才真正开始选料、打坯、雕刻。《东方红》组雕花时将近一年多，用材是迄今为止最好的封门石，作品规格最大的达 1~1.5 米，最小的也有 0.6~0.7 米。很可惜，这组组雕在全国各地巡回展出之后，便散落得无影无踪了。现在青田石雕博物馆看到的同类作品仅仅是这组组雕的复制品而已。

"天将降大任于斯人，必先苦其心志，劳其筋骨。" 1979 年，张爱廷接任同仁周伯奇的青田县石雕厂厂长之要职。组织上要求张爱廷接任的原因大概有这么几条：一是周伯奇身体健康状况不佳；二是经过"文革"动乱，企业产值一直上不去，财政年年亏空、赤字，再这样长此以往，工人们就要挨饿了；三是张爱廷年轻、精力充沛、学历高、组织能力强。

面对这样一种必须扭转乾坤的局面，张爱廷深感身上担子的重量：这不是个人的事业，是一个企业几百口人的命运和生活出路的大事，做不好，岂不成千古罪人？

组织上隔三差五地一再找张爱廷谈话，做思想工作。如此器重和信任，他想如果再推辞，也就太辜负组织上的信任了。至此，张爱廷心想，只有背水一搏，破釜沉舟，迎难而上。

一个从艺者从艺术之路走上企业厂长的岗位，这是一种身份和角色的转换。当好一个企业的当家人，总不能不懂企业管理吧，于是他参加了为期一年的浙江省企业管理学习班的学习。在那里，起先不知道何为"流通"的他，懂得了资金流通才是真正的流通。之后，他和企业班子制定了一系列的规章制度：《青田石雕产品质量管理制度与标准》《青田县石雕厂仓库管理制度》《青田石雕创新和奖励制度》以及《青田县石雕厂财政制度》等。有了这些制度的出台和保障，凡事可循规蹈矩，减少了人为的变故和随意性。

一年后，青田县石雕厂在张爱廷的苦心经营下，终于摘掉了财政亏空、赤字的帽子，经济状况逐渐好转。

不久，张爱廷兼任厂党支部书记。这些要职注定他要比常人付出更多的心血和更多的牺牲。他勇挑重担，敢抓敢管，从自己多年的创作经历和企业管理中总结出一条条重要的经验：其一，抓石雕作品创新。工艺美术公司给企业规定的原有的计划产品任务已经无法满足企业的需求，张爱廷便发动艺人的能动性和智慧，每年设计 50 件新样品，依靠自己的力量拿到广交会进行产品交易，拿下订单，提高了企业产值。其二，抓职工的思想建设。经常给职工上思想政治教育课，做深入细致的思想工作，努力培养骨干力量，特别是班组长。抓销售渠道，不仅每年积极参加广交会的销售渠道，积极组织样品参加由国家组织的在国外举办的各种展览会、展销会，拓宽石雕产品在国内外市场的销售渠道。其三，抓质量管理。制定一系列规章制度、生产条例，将质量管理标准分发到各个班组，落实到各个车间。其四，抓技术辅导。把技术骨干组织起来互相交流，切磋石雕技术。

有道是："衣带渐宽终不悔，为伊消得人憔悴。"功夫不负有心人。在他和全厂职工的共同努力下，石雕厂的年产值从 20 多万元提高到 200 多万元，工厂的固定资产也从几十万元提高到几百万元，取得了良好的经济效益，大大地促进了集体企业的巩固和发展。

图1-18　参加浙江省首届工艺美术大师表彰大会

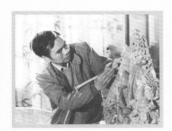

图1-19　张爱廷在创作《寿星》

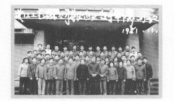

图1-20　参加企业干部培训

图1-21　在黄山采风

张爱廷长期工作在石雕生产第一线，为集体事业、为石雕设计创新呕心沥血，成绩斐然。自1961年始，他开始负责青田县石雕厂的创作和工作以来，出色地完成了国家对外礼品上百余件，石雕作品由国家组织赴日本展品三批。1982年，在第二届中国工艺美术品"百花奖"评比中，荣获优秀创作设计一等奖一件、二等奖三件、三等奖三件。1977~1979年连续三年，企业被评为省先进创作集体。20世纪80年代，企业又被评为省、市、县先进企业，县级先进党支部。

张爱廷个人，于1992年6月，被丽水地委、行署评为丽水地区第二批有突出贡献的专业技术人才；1990年1月至1992年10月，分别被中共青田县委、县政府授予"青田县专业技术拔尖人才"和"青田县突出贡献的专业科技人员"称号；还被选为青田县四、五、六届政协委员（图1-18）。

面对这些骄人佳绩和市场经济条件，他始终不为金钱所动，拒绝高薪聘请，放弃个人利益，坚持在厂里工作，为国家为集体谋利益。

1996年退休后，张爱廷仍然十分关心青田石雕事业的发展，在家中创办个人石雕工作室"愚石山庄"，传艺带徒，从事石雕和教授培养人才的工作，积极参加石雕行业的重大活动。

1998年8月，张爱廷被聘请为青田石雕行业协会顾问。他建议青田创办工艺美术学校，提高石雕艺人的技术水平；同时提议筹建青田博物馆，收藏青田石雕精品和文史资料。

2000年，笔者三次来到张大师家中采访，在其宿舍会客室看到墙上悬挂着1997年时任国务院总理李鹏等国家领导人在中南海接见第三、第四届中国工艺美术大师合影留念的巨幅照片；在书架上，看到中央电视台编辑、新华出版社出版的"东方之子"系列丛书，张爱廷大师名列其中。

2001年是忙碌的一年，"2001中国·青田石雕节"在青田举行，中国宝玉石协会在北京举办了"国石"评选活动，"四大名石"的拉锯战烽烟四起，鹿死谁手，难解难分。

为了青田石雕，他和所有大师一样四处奔波，选石、挑作品、办预展。在杭州新闻发布会上，他向与会的40多名中外记者介绍青田，介绍青田的石雕文化艺术。在北京评选现场，他力战群雄，向"国石"评委们生动地介绍青田石——它质地温润如玉，色感雅丽，硬度适中，具雍容娴静之姿，无取宠献媚之貌，堪

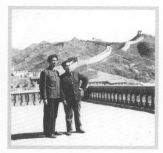

图1-22 在长城采风

图1-23 在兵马俑采风

图1-24 在山海关采风

图1-25 在山海关采风

称"印石之祖"。青田石雕更以工艺精湛、历史悠久而闻名于世。青田先有"名石"，而后有此"绝雕"，青田石理应成为"国石"……

人品艺品，大美无言。青田，有了张爱廷这样的大师，石雕艺术焉能不熠熠生辉（图1-19~图1-25）！

第三节　艺传海外

一个智者的坦然，一代大师山高水长的风范，他的为人，朴实而平易。

他的作品，早已蜚声海内外。

他的技艺，堪称鬼斧神工，令人叹为观止。

心灵是人的一面镜子。张爱廷是一位真正追求内心价值的艺术大师。在他平静敦厚的外表下，燃烧着一股不息的艺术创作激情。正是这种精神上的丰富拥有，使得他显得宁静、平和、宽容，跻身中国工艺美术大师之列，登上了中国工艺美术的最高殿堂。

几十年来，张大师坚守着赤子之心，执著追求，不知倦怠，行使着青田石雕艺术"传道士"的忠诚角色，为传播青田石雕艺术立下了汗马功劳。

青田石雕历经数千年的历史发展，特别是明清以来，石雕艺术群体风格极强，但就个体创作而言，互相拉开距离，明显有独创、个人风格的并不多见。新中国成立以后，青田石雕从整体创作来说，仍普遍存在"花鸟多于人物，共性多于个体，传统多于现代，技术多于技巧"的现象，甚至出现了粗制滥造之风。这些现象给青田石雕造成了恶劣的负面影响。

长此以往，青田石雕的未来将何去何从？问题和现状在考验新时期青田石雕的出路！在这个节骨眼上，张爱廷首先站了出来，力挽狂澜。

他说：我在上世纪50年代进入浙江美术学院学习，后来又担任过美术学院雕塑系教师，曾编过《青田石雕技术教材》《青田石雕发展史》，写过《寿星雕刻技法》《石雕技法》等论文，越来越觉得石雕这门艺术不仅仅是工艺技术问题，更重要的是文化艺术问题。青田石雕要发展，就必须从文化意义上进行定位，必须在资源枯竭前再创造一个或数个艺术高峰，即便从商业角度权衡，必须确定我们是在卖艺术品而非换取手工费。基于这种认识，我们的大批艺人必须补上文化这一课，让自己的创作成为一种自觉行为。我们渴望知识型的新

图1-26 和阿尔巴尼亚学生合影

一代大师横空出世，渴望着年轻一代艺人不断汲取文化营养，缩短走向大师的历程，成为一个名副其实的工艺美术专家。"十年树木，百年树人"，要打造一个大师级人才的世纪大工程，确实不容易。

1959年，刚从浙江美术学院学成归来的张爱廷，接受了组织安排，担任青田县工艺美术学校（中专班）40多名毕业生石雕教学任务。学生们经过他的耐心教育和指点，石雕技艺日渐长进。他毫无保留地将自己的技术传授给青年人，他教育青年人做人的道理——只有艺高德高，才具备创新能力；不能只考虑到个人利益，要为石雕行业着想。

1963年，杭州石雕厂近100名学生来青田取经学艺，石雕技艺教授的任务同样又一次落在他的身上。这一干就是半年之久，但他毫无怨言。

1975年2月至12月，浙江美术学院国画系吴山明、陈伟民老师特地到厂里指名聘请并借用张爱廷到美术学院雕塑系教授石雕技艺，时间为一年，学生10多个。他一边教学传艺、一边跟随美术学院雕塑系的老师学习真人雕塑艺术。

艺术是没有国界的，张爱廷的技艺传授同样没有国界。他远到非洲，近至一衣带水的邻国日本。在这些国度，都留下了他的艺术火种——"让石雕告诉世界，中国有个青田"。

阿尔巴尼亚当时是欧洲社会主义国家的一盏"明灯"。20世纪60年代，我国向阿国提供了水电、交通、工艺美术等多种项目援助。1967年7月至1968年11月，张爱廷受国家委派，担任专家工艺美术组组长，与刺绣、骨雕等4位工艺美术专家一道，赴阿尔巴尼亚传授工艺美术技艺。外交部要求的具体任务是必须在一年时间内，教会工艺美术专业学徒技艺后回国。

阿尔巴尼亚首都地拉那原有一个木雕工艺美术厂，山上也有叶蜡石。到了阿尔巴尼亚，张爱廷第一件事情就是和地质专家一起到山里找雕刻石，教他们如何开采雕刻石。

接下来是挑选学徒。张爱廷从首都地拉那木雕工艺美术厂中选了11名学生。11名学生的学习专业，按5个科目雕刻门类进行具体分工。其中2人学葡萄山，2人学习动物，2人学山水，3人学人物，2人学假山。做这样的安排是很有道理的，学徒各自学好了自己的专业，可以互相交流，使各个门类都有技艺传人（图1-26）。

人物雕刻难度最大，阿国对人物雕刻强调大块面、大效果，提出必须让学徒学会雕国家领袖和民族英雄。一年下来，学徒基本上都能操作雕刻；葡萄山、

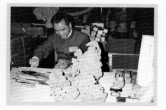

图1-27　在日本做现场技艺表演

图1-28　在日本做现场技艺表演时的媒体报道

山水、动物、假山等门类两三个月，他就教会了学徒基本的雕刻技艺。动物雕刻必须专攻山鹰，阿尔巴尼亚是山鹰之国，山鹰是他们国家民族英雄和勇敢的象征。

张爱廷无愧为一位大师级人才，显示出极高的智慧。他从亲自上山寻找石材到挑选学生，从编写教案到授课，从讲授理论到示范授艺，每一步都安排得恰到火候，既满负荷教学，又不让学子有过分紧张之感。一年后，他不辱使命，圆满交卷。

异国的一年，生活不习惯，工作很辛苦，但收获了友谊和美好的记忆。

又是一次"单刀赴会"，这是国际对中国工艺美术大师的一场高级考试。1989年2月至3月，应日本邀请，北京工艺美术总公司和浙江省工艺公司组织在日本东京、大阪、鹿儿岛等地开展中国石（木）雕艺术展，组成本次文化交流和贸易交流的成员有石雕专家1人、木雕专家1人、厨艺专家1人、篆刻专家1人、翻译专家1人。张爱廷作为青田石雕专家，做现场创作表演。

张大师选择了3块青田石料和半个成品（葡萄山和山水、寿星），做现场创作表演。张大师不负众望，短短20余天时间，以精湛的工艺和巧妙的构思，雕琢出3件石雕精品，赢得国际友人的喝彩。中国石（木）雕艺术展的展示品以其巧夺天工的艺术魅力在日本引起了震动（图1-27）。

日本著名媒体对中国石（木）雕艺术展和张大师的现场创作表演做了专题报道（图1-28），予以极高的评价，称道："青田石雕的艺术载体是价值连城的宝玉石，它的形象创作凝聚着艺人的创作才情。一件成功的石雕作品是艺人技艺、激情、悟性和思想多方面的综合表现，是雕刻者不断摸索、反复实践，最终形成思想符号的思索记录。青田石雕与中国书画艺术媲美，已经成为一种影响世界的东方艺术。"

2011年6月1日，面世660年、遭火殉360年、分隔两岸60余年的《富春山居图》得以在台北故宫合璧展出。此次合璧，既是文化盛事，又是见证两岸同根同源的民族盛事，圆了几代人的梦想和追求。配合这一展览，还举行了为期一周的浙江省代表团"富春合璧、两岸同缘——浙台文化交流之旅"各项交流活动。此次浙江省代表团行程贯穿台湾省北、中、南部，以文化交流为主线，重点开展了"山水合璧——黄公望与《富春山居图》特展"等几十场专项活动，受到了台湾民众的关注，也赢得了普遍认同。6月1日，在

台湾省著名的中台禅寺举行了石雕作品《三潭印月》赠送仪式暨揭幕典礼。石雕《三潭印月》来到台湾省，象征着两岸人民血脉相连、心心相印、共盼团圆之情（图1-29）。

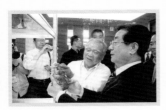

图1-29　在台湾做现场技艺表演

7月23日至8月3日，张爱廷大师作为浙江省文化名人代表之一，受中共浙江省委、浙江省政府邀请，出席了"富春合璧、两岸同缘——浙台文化交流之旅"。他的出席任务是在"浙台文化交流之旅"做现场石雕技艺表演。随身出访和做现场技艺表演的石雕成品有《寿星》《福鹿山水》和《蚌仙》等3件。《寿星》象征长寿美好；《福鹿山水》象征盛世天工和青田石雕的镂雕技艺；《蚌仙》采用龙蛋石，雕刻人体，于大朴不雕中展示自然之美和人体之美。

在技艺表演现场，中共浙江省委书记赵洪祝看着张大师娴熟和精湛的刀凿飞舞，不断点头，不时点评：青田石雕不愧为我们"浙江三雕"、国之瑰宝，大师更是宝中之宝；您瞧，这寿星道风仙骨，就像我们的张大师，这山水含义深刻，寄托着我们共同的愿望，就像我们《富春山居图》的合璧展；这是青田有名的龙蛋，石头神奇，大师的雕刻技艺更神奇！

前后足足驻足10多分钟，赵书记紧紧握着大师的手，深情地对张大师说：您老不但为我们浙江争了光，更为我们民族争了光。希望您老能把您这一手民间绝技发扬光大，并一如既往地传授下去，多培养一批民间工艺美术接班人，多出艺术精品。

"富春合璧、两岸同缘——浙台文化交流之旅"，让大师兴奋不已，感慨万千。一张名画在如此咫尺之近的时空里，60年才得以团圆，而传承民间技艺需要多少代人的努力呀！

回想自己50多年的从艺历程，张爱廷应该是无怨无悔的。大师半个世纪如一日，亲躬力行。自1996年退休后，大师从未赋闲。他创办个人工作室，从事石雕技艺的提高教学工作，培养教育出了一大批人才。

目前，他的弟子比比皆是，大都已成为青田石雕行业的技术骨干。其中中国玉石雕刻大师叶志伟等5人，浙江省工艺美术大师徐永丽、戴春平、留大伟、卓乃枢等6人，市工艺美术大师10人，高级工艺美术师6人，工艺美术师20人等。

"技艺传中外，桃李满天下。"数十年的披肝沥胆，张老终于在艺术创作和技艺传承上独辟蹊径，走出了成功的道路。他的不懈努力让我们看到了青田石

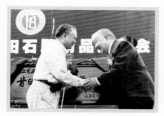

图1-30　2001年原全国政协副主席王文元为大师颁发特殊贡献奖

雕文化产业发展的希望和应有的艺术价值（图1-30）。

第四节　东方之子

中央电视台《东方时空》栏目开办于1993年，这个45分钟的杂志型新闻节目，从开播伊始，就产生了广泛影响，改变了中国大陆观众早间不收看电视节目的习惯，被誉为"开创了中国电视改革的先河"。"东方之子"作为《东方时空》的子栏目——浓缩人生精华，探求新闻人物的内心世界，在中国主流媒体中创造更真实、更开放的谈话空间，为当代中国留下了珍贵的口述历史。

1997年4月2日上午7时40分，《东方时空》栏目播出了"东方之子"——中国工艺美术大师张爱廷的专题采访。张爱廷之所以荣登"东方之子"人物榜，在于他在中国工艺美术界所做出的杰出贡献。这是青田人民的骄傲，也是青田石雕的骄傲。

正如栏目主持人水均益在节目开篇中所说的一样：在工艺美术界，有一句话叫做"黄金珠宝易得，石雕精品难求"。而浙江青田石雕更由于它在工艺上的讲究和原料的珍贵，被认为是石雕中的精品。但是近些年来呢，有一些青田石雕却出现了粗制滥造的情况，那么它的原料青田石也被大量地乱挖滥用。面对这些，工艺美术大师张爱廷忧心忡忡。

女记者（以下简称"记者"）：小时候，张爱廷经常听奶奶讲一个故事：女娲炼石补天时不小心多炼了一块，这块石头受了女娲的感召，降落到浙江青田，造福当地的人们。

张爱廷（以下简称"张"）：我们看到石头呢，就觉得很爱惜这个石头，不管什么样的石头都要好好看一看，试试雕刻这个石头好不好，和石头打交道多年了，就有感情了。

记者：青田石雕已经有1000多年的历史了。到了近代，在国际上更是享有盛名，青田也成了有名的石雕之乡。从小就喜欢画画的张爱廷觉得干青田石雕挺好，18岁那年，他就到青田县石雕厂报了名，当了一名学徒工。

张：好像进厂之后，我父亲还是不同意。他说你这个厂有什么好，青田人对这个石雕好像看不起，认为是没有出息的。我觉得是不会没有什么出息，我说反正是手工艺品嘛，相比其他工作，这个劳动还是好的。他们的看法跟我不

一样，我父亲说你随便干其他什么工作，打铁也好，做裁缝也好，比这个工作都好。我说不一定，我说自己喜欢这个工作。我就不管他们反对不反对，就自己选上了这个行业。

记者：28 岁时，张爱廷就作为专家被国家选派到阿尔巴尼亚传授石雕技艺。36 岁那年，他被浙江美术学院聘为教授，讲授青田石雕。此后他又担任了厂领导的工作。回忆当年的学艺经历，张爱廷时常想：老师傅们教的，不仅仅是雕石头，还有做人的道理。

张：就是说学石雕先要学会做人。做人的道理嘛，就是说，很简单。首先呢，不能光是考虑自己的个人得失，要考虑到国家利益和集体的利益。首先就是要把自己的、个人的事情丢掉，才能把作品雕好。

记者：张爱廷最喜欢镂空和人物雕刻，他的这两门功夫被称作"当世绝技"。

张：就我们本身干这个行业的人，一定要担负起责任，就是怎么样把石雕行业发扬光大。尽管前面几十年，我们一直从事这个工作，干了一辈子、辛苦了一辈子也值得。现在退休呢，我觉得根据目前的市场状况和国际上的情况和要求，本身存在着一些问题，最普遍存在的问题就是技术人才的素质问题。

记者：在市场经济的冲击下，一些从事青田石雕的人，眼睛只盯着钱看，学艺不精，粗制滥造，使青田石雕的声誉大受影响。面对这种现状，张爱廷时常想起自己年轻时学艺的情形。

张：像我们 20 世纪 50 年代进厂的学徒，进厂以后，都是要经过严格训练的，最起码 3 年的学徒制，而且几个月考试一次，所以当时的学徒非常的艰苦。我们学习的时候，白天晚上都没有空余时间。就是吃饭啊，或者睡觉，都在想那个石雕，想怎么把它雕好。

记者：张爱廷经常教导身边的年轻人，要注意学习老艺人们的优良传统和优秀经验。

张：现在学石雕的人，他是没有经过学习与研究的。他们学了几个月，自己好像就搞创作了，基本功就不行。所以我想这个对石雕行业今后的发展来讲，是一个很大的弊病。

记者：青田石中有很多名贵的石头。在今天，青田石被大量乱采滥用，张爱廷非常痛心。

张：现在就是说，他们学了几个月就搞创作、搞"精品"了，这样把那个

石头石料都糟蹋了。就是说很好的石料，给他们糟蹋了很多，很可惜的。本来有的石料很好，可以雕出来成为国宝，结果给他们一搞呢，就是很普通了。

记者：这两年从石雕厂退休后，张爱廷创作的热情比以前更高，因为他在工厂的创作精品大多被卖掉了，在晚年，他想给自己留下点东西，他觉得再干10年应该没问题。

张：所以我觉得呢，就是作为我们有技术的人，一定要带好徒弟，让这个事情永久下去。

记者：青田有很多山清水秀的地方，张爱廷常常带着他的十几个徒弟，到附近的山中走走，一方面锻炼身体，一方面让他们观察自然，把自然界当做老师，去体现山水之间一草一木的形态。

张：为什么呢？星期天，有时候带他们去自然界看看风景，参观这些名胜古迹，都是有这样的目的。在自然界里面，就是有很多东西可取的。我们雕不出来，所以我们要不断地学习。像雕人物，还要在生活当中观测一些人的形态什么的；雕动物呢，到动物园里去好好看，这样子，雕的东西就深刻一些，不会流于这个表面现象。

记者：张爱廷不仅手把手对徒弟们进行技艺上的指导，还编写了大量教材和论文，以提高年轻人的艺术理论水平。

张：为了发展青田石雕，必须重视培养青年，这是很重要很重要的。国家也是这样，培养人才就是办学校，这是第一大事。所以我觉得石雕行业呢，培养青年是很重要的。

记者：为了办这个学校，张爱廷把自己的女儿送到了美术学校学画画，将来他想让女儿教绘画，自己教雕刻。

当这位年近花甲、气度不凡的工艺美术大师面对秀美伶俐的女记者一个个提问时，他确确实实道出了自己人生的关键问题：我这辈子最值得庆幸的有两件事，第一就是年轻时到浙江美术学院进修，其次就是到阿尔巴尼亚传授石雕技艺。前者使我打下了坚实的美术基础；后者让我开阔了眼界，从另外一个角度思考咱们中国的民间工艺应该怎么做，应该往何处发展。他的这番总结，让人特别关注他的艺术人生（图1-31~图1-38）。

（以上对话文字根据"东方之子"原始影像资料记录、整理）

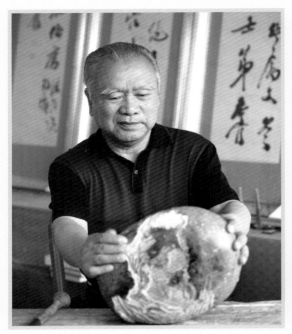

图1-31 相石

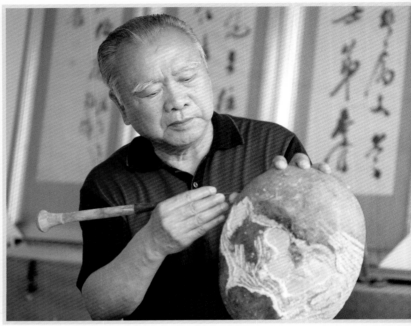

图1-32 打坯

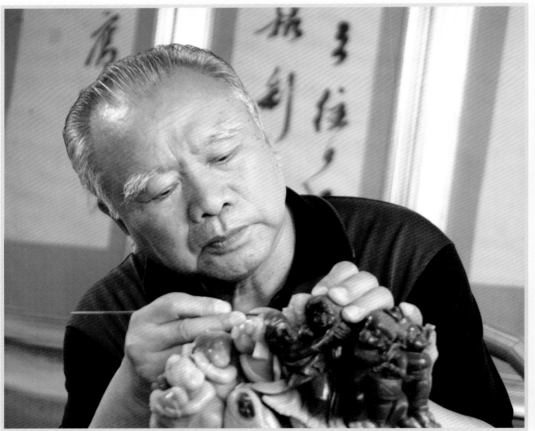

图1-35 创作《和平之春》

图1-36 创作大型《舞狮》

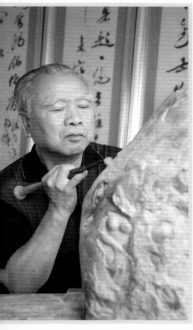

图1-33　雕琢

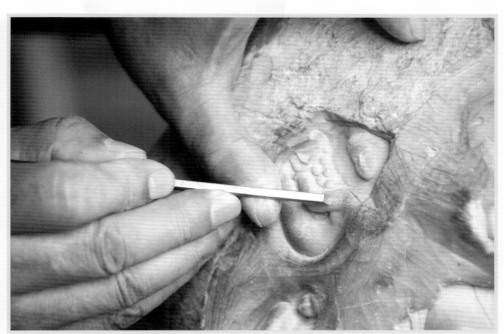

图1-34　修细

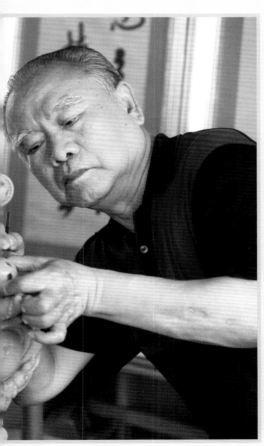

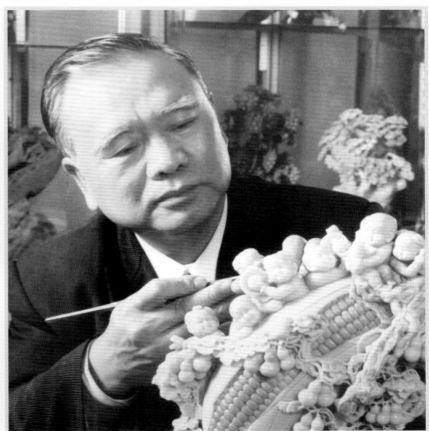

图1-37　创作《喜悦》

中国工艺美术大师张爱廷

033

第二章

妙道自然 登峰造极
——作品技艺

张爱廷对20世纪青田石雕的贡献在于人物创作创新上取得的突出成就。诚如一位著名美术评论家评说的那样："历史以来，青田石雕技艺一直是父子、师徒的口传心教、言传身教的传承方法，张爱廷在石雕之乡民族民间的沃土中生生不息，是有着非常丰富的非物质文化的内容和空间。而美术学院从造型基础、美学观念、文化修养、艺术创新等方面，又使他有了新的认识与提高。他有条件结合两种优势互补，沟通东西方雕刻艺术与青田民间艺术的血脉，走出一条比一般艺人更为扎实而宽广的艺术道路。"

青田石雕历经1600多年历史的演进，获得了一个繁盛时期。而人物形成独立科目，则经历了十几个世纪的变化、发展，至现代张爱廷一代，呈现出"丰收喜悦"之景象。他兼容东西方文化的艺术精髓，对人物的雕刻，遵循"以形传神"的艺术规律，注重人物内心的活动与表情、动态一致性和复杂性的刻画与表现，打破了传统雕刻程式化要求的约束，随缘遇石而变，淋漓尽致地雕刻人物的精神，以自己独特而出神入化的雕刻语言，创作出了人物形象鲜明、表情生动、夸饰得当、寓意吉祥而充满时代气息的新境界。

第一节　三个时期

与任何事物的发展规律一样，张爱廷人物雕刻风格的形成，并非一朝一夕之功，而是"实践——认识——再实践"的产物。张氏人物形成主要经历了以下几个阶段：

第一个阶段，师承阶段。即从入厂学艺到美术学院进修以前（1957~1960）。过去的拜师学艺，有句口诀叫"初学三年，走遍天下；再学三年，寸步难行"。说明前三年不过是获得一种吃饭的本领，即手艺人所做的一些"式子活"（程式化的工作）。再学三年，并非是初学三年的重复，而是对于造物的创意和修养的物化，是发挥自己的灵性和才智。我们的工艺美术大师，潜心于此，何止是苦练三年呢？"技进乎道"，只有进入这样的境界，才能充分发挥自己的想象，获得驾驭物的表现高度和能力，甚至"绝技"。

张爱廷投身于雕刻行业最早的初衷，或为兴趣使然，或为生计所迫。在启蒙阶段，初学雕刻的内容是简单而程式化的，青田石雕的凿法、刀法、洞法和刺法占去了张爱廷的大部分学习时间。继而，从简单的"式子活"上升到创作阶段。

而短短的两年多时间的美术学院深造，则将经过传统艺术熏陶的张爱廷带

入了另一种艺术境地。在这所中国最高的艺术学府，他得到了诸多专家名师的指导，加上自己的刻苦钻研，为日后的艺术生涯奠定了扎实的美术基础。这个时期，张爱廷的创作作品已富有明显的学院派气度，可登任何大雅之堂。

现在，我们可以看到他早期的主要作品有：1958 年创作的《畜牧业饲养员》组雕，1960 年创作的《满载送市场》和《和平之春》等一大批作品。从中可以发现张爱廷在东西方雕刻艺术与青田民间艺术两种优势上的互补和结合的端倪与探索。

第二个阶段，创作组时期。 即美院结业后到退休前（1960~1996）。这是张爱廷融会创新、自立面目、风格形成的时期，也是他艺术生涯非常重要的阶段。

这一阶段可分为"创作组前时期"和"创作组后时期"。"创作组前时期"，即 20 世纪 60 年代从美院结业到 70 年代末。这段时间，他担任青田县石雕厂创作组组长，肩负着创作、创新和教学示范的重任。

青田县石雕厂创作研究组是青田石雕创作、创新划时代的风向标，代表着青田石雕很长一段时期的创作繁荣和进步。

青田县石雕厂创作研究组的成员，技艺百里挑一，大多是鹤城、山口、方山、油竹等四个分厂抽调上来的技术骨干。在这些人当中，年长的有张仕宽、林如奎、叶守足、黄华英……年少的有张爱廷、周伯琦、林耀光、林达仁、杨楚照、留秀山和张梅同等 10 多人。创作研究组的创作态度非常严谨细致，组员和组员之间相互观摩学习，关系融洽，十分和谐，创作热情异常高涨，各自根据自己特长，合作创作了一大批优秀作品（图 2-1、图 2-2）。

张爱廷一大批风格浪漫、夸张的主打作品就是这一阶段应运而生的，如《白菜长得比我高》《椰林深处战鼓响》《水漫金山》《欧阳海》《奏乐民族小孩》《椰林深处》、大型组雕《东方红》《丰收》《舞狮》《巴勒斯坦游击队员》《印度支那三国必胜》《我爱科学》《红丝绸》《丰收喜悦》、大型石雕《西游记》，以及大量教学示范泥塑稿。这些创作作品为青田石雕人物的创新树立了里程碑式的典范。

创作创新和教学相长两不误，这是张爱廷多年坚持的一贯做法。他利用学院之所学知识和创作实践经验，编写了《青田石雕技术教材》，并兼任多种教学和传艺任务：1961 年，任教青田石雕工艺学校工艺美术基础学科；1963 年，为杭州石雕厂来青田学艺的学生教授石雕技艺；1967 年 7 月至 1968 年 11 月，作为专家组组长，赴阿尔巴尼亚传授石雕技艺；1975 年 2 月至 12 月，应聘浙江美术学院雕塑系教授石雕技艺；1989 年 2 月，应邀赴日本为石雕展览会做现

图 2-1　和同仁研究石雕创作

图 2-2　在创作组创作

场创作表演。

"创作组后时期"，即20世纪80年代到90年代末。张爱廷历任青田县石雕厂厂长、厂党支部书记要职。这个时期正好是国家对外开放、中西文化交流紧密的时期。政治和社会环境的巨大变化，必然影响到民间工艺美术和艺术家的艺术创作。

张爱廷作为石雕厂负责人，一方面紧抓集体的经济效益，另一方面紧抓集体和个人的石雕创作。从艺术角度来看，他的人物创作进入了一个创作题材更广泛、表达手法更自由的全新时期。他充分运用艺术美、形式美、装饰美的法则，使石雕人物造型达到了形、神、趣三者兼备，从而形成了张氏流派风格。

在继承传统上，他成功地创作了《寿星》《舞狮》《八臂观音》《飞天》等一类典范性的作品。在承载思想上，以《丰收》《喜悦》《田园欢歌》《和平之春》等为代表的作品，开辟了石雕人物雕刻的新局面。代表作《寿星》《舞狮》《喜悦》等重要作品被国家珍宝馆收藏，《丰收》被国家邮电部选中并制作成特种邮票发行。

非同凡响的艺术成就，确立了张爱廷在青田石雕艺术金字塔尖的"东方之子"的应有位置；同时，在他的影响下，青田石雕人物类雕刻一改长期处于弱势的局面，得到了中国工艺美术界和收藏界的普遍认同和喜爱。

第三阶段，愚石山庄时期。即退休后至现在（1996~ ）。从青田县石雕厂退休之后，张爱廷没有赋闲在家，而是创办了个人石雕工作室"愚石山庄"，招收、培养了一批石雕新人。在这一时期，除了在工作室指导学徒和进行社会活动外，他拥有了更多的自由创作空间和时间，进行新的艺术探索。

张爱廷集50余年之实践经验，专而弥笃，创新不断，别开生面。特别是近几年推出的诸如"人体"系列作品——《蚌仙》《渴望激情》《爱的承诺》等，在写实造型的基础上，寻找夸张、变形乃至抽象的造型契合点；在艺术审美的处理手法上，重石材原始情调和简约化的探索。这种大胆、成功的艺术尝试，为新时期的青田石雕创新，提供了极为有益的启迪范本。

人物雕刻的创作几乎贯穿于张氏石雕生涯的始终。除了对人体的简约雕刻，题材比较集中在引史（历史故事）入雕、引典（文学典故）入雕和引诗入雕。引史入雕的作品有《民族英雄陈化成抗英》，引典入雕的作品有《九华山》《寿比南山》《弈》（又名《烂柯山》）、《奔月》《西游记》（图2-3、图2-4），引诗入

雕的作品有《香风留美人》，其他反映和平年代题材的有《和平之春》等。这些卓尔不群的扛鼎之作，反映了张大师对历史、宗教和战争题材的驾驭能力，也将青田石雕艺术推向了全新的鼎盛时期。

创作主题的变化，不仅带来了表现技法上的丰富，也对风格面貌产生了直接的影响。愚石山庄时期，他的创作风格趋向"由博返约、神态怡然、格调明快、天趣自然"。这种创作风格与青田石雕一贯要求精雕细刻的传统做法，正好形成了强烈、鲜明的对照和反差，标志着张爱廷的雕刻艺术进入了巅峰时期。

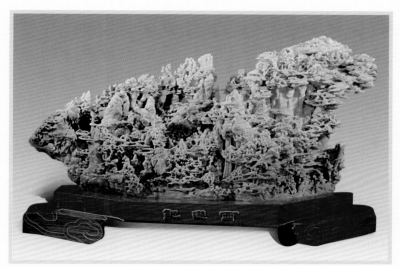

图2-3　《西游记》

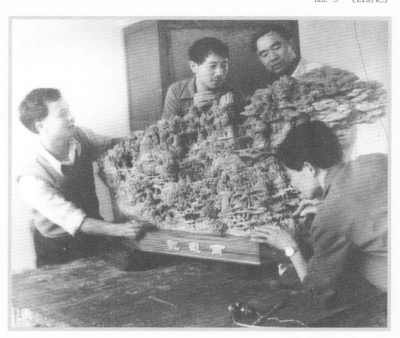

图2-4　和同仁合作创作《西游记》

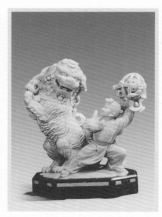

图2-5　张爱廷的早期作品《舞狮》

第二节　师承渊源

张爱廷多能全才，举凡人物、山水、花卉、动物、植物等无不精通，而人物雕刻在其石雕艺术构成中占有重要地位，素有"人物张"之美誉，堪称"青田石雕一绝"。

张爱廷对人物雕刻的学习始于20世纪50年代末。60年代，在浙江美术学院期间，他出于人物造型研究的需要，对中国绘画史和工艺美术史产生了浓厚的兴趣（图2-5）。

青田石雕发端于公元4世纪的六朝，始盛于清代。相对于中国绘画历史，六朝正是中国绘画大转变的枢纽，明清之际正是中国绘画"花好月圆"的时代。基于这种历史的对应和吻合，张爱廷抓住了两个关键时期。

张爱廷对唐人顾恺之和吴道子倍加推崇。"道子画人物，如以灯取影，逆来顺往，旁见侧出，横斜平直，各相乘除，得自然之数，不差毫末。出新意于法度之中，寄妙理于豪放之外，所谓游刃余地，运斤成风，盖古今一个而已。"吴道子之艺术高超，归结为"出新意于法度之中，寄妙理于豪放之外"。以上评论将吴道子绘画的真谛作了恰当而准确的概括。他以为：宋代人物画论的精华是对刻画人的内心世界的探讨，以及如何观察人的精神状态的方法的探讨。其中有独到见解的是李公麟和苏轼。李公麟无专门的画论著作，题跋也少。从画史中的有关记载看，他论画的片言只语，却很精深、独到。唐以来，画观世音像逐渐世俗化了。宋代，观世音像样式翻新，在文人手里，又倾注了文人画情趣。李公麟画了一些长带观世音、卧姿观世音之类的新鲜样式。他画自在观音，"跏趺合爪，而具自在之相。曰'世人以破坐为自在，自在在心不在相也'"（《宣和画谱》）。这是他着眼于人物内心刻画的一个观点。自在之相与自在之心，是人物的外在姿态与心理活动两方面，追求的是神似的自在，而不是形似的表面自在。李公麟注重人物的内心刻画，贯穿在他整个的创作活动中。这一艺术主张，是值得借鉴的。

从顾恺之以后，论人物写真传神，张爱廷首推苏轼，其次是陈造。元明清肖像画家的理论，没有超过苏轼、陈造的。

苏轼的"传神论"继承顾恺之的"传神写照在阿堵"的观点，并加以补充，说除了眼睛外，"其次在颧颊"。他的根据是："吾尝于灯下，顾自见颊影，使人

图2-6　和创作组同仁在太鹤山采风

图2-7　大师在创作

就壁摹之，不作眉目，见者皆失笑，知其为吾也。目与颧颊相似，余无不似者。眉与鼻口可以增减取似也。"又说："凡人意思各有所在，或在眉目，或在鼻口。虎头云：'颊上加三毛，觉神采殊胜。'则此人意思，盖在须颊间也。"

从侧面剪影看，颧颊是传神的重要部分，因为它变成外轮廓了。从正面看，当然不如此。"凡人意思各有所在"，就比较全面了，而且是获得传神的首要之点。因为每个人的精神所在不相同，强调的画人物传神与模仿人动作一样，并不要求"举体皆是"、处处都像，抓住"其意思所在"，就可以了。

苏轼提出要表现人物的自然神情和怎样才能得到人物的自然神情，这是他的"传神论"中的独到见解："欲得其人之天，法当于众中阴察之。今乃使人具衣冠坐，注视一物，彼敛容自持，岂复见其天乎？"（《传神记》）"人之天"，即人本来的自然神情，画家要表现它，必须在群众活动中暗地观察，人在人与人的交往中，真实神情流露得最鲜明。"于众中阴察之"，是掌握"人之天"的最好办好。相反，如果让所画的对象穿戴起来，正襟危坐，就会"敛容自持"、呆板无神。苏轼说的此理，古今中外皆然。

陈造的传神见解，与苏轼基本一致。"使人伟衣冠，肃瞻眄，巍坐屏息，仰而视，俯而起草，毫发不差，若镜中写影，未必不木偶也。着眼于颠沛造次，应对进退，颦额适悦，舒急倨敬之倾，熟想而默识，一得佳思，亟运笔墨，兔起鹘落，则气王而神完矣。"（转引之《中国画论类编》）

苏轼为求得人物的自然神情，主张"于众中阴察之"，陈造又提出观察时要"默识"。光观察不行，还要多研究，把观察所获默记在心里，成熟后，赶快把它画下来。

把苏轼的"于众中阴察之"与陈造的"熟想而默识"两者结合起来，就成为完整而可贵的理论了。这是传神写照、吸取对象自然神情极好的方法。

师古人之心，师古人之迹。师法要循他们的道路，然后超越他们，而不是舍本逐末。深入研究古人，清醒认识古人的创造性和局限性，需要艺术家既具备踏实认真的态度，又要具备高屋建瓴的气度。张爱廷两者兼具，是实实在在的革新家和实实在在的继承者。在深入研究古人思想、观点、道路和特征的同时，他善于摄取精华，赋予新意，化为自己思想的一部分。这些灿烂如金的精神始终贯穿于他的创作过程（图2-6、图2-7）。

第三节　登峰造极

中国民间工艺美术的精神，源于广大的国土和民族的思想，它最重要也是最特殊的、世界各国所没有的，就是对艺人"人品"的极端重视。这在3000年前的周代已发挥了鉴戒的力量，再从此出发，逐渐把工艺美术的道德意识融化了艺人个人，把工艺美术所再现的看做艺人人格的再现。之于现代"工艺美术之王"——中国工艺美术大师们尤为如此。大师的胸襟恢廓与否，和他们的艺术成就具有密切的关系。

张爱廷为人大度，从不居高自傲，在艺术上崇尚革新，艺术创作以人物雕刻成就最大。他在浙江美术学院期间，研究中西雕塑艺术，在继承传统的同时，受中国绘画的启发，融会中西方雕塑技法，进行艺术变革，以刀代笔雕刻人物，独创出青田石雕人物著名流派——"人物张"。

他是开宗立派的一代艺术大师，人物雕刻受顾恺之以及其石雕启蒙老师的影响较大，但又蜕变运用，自成一格。他刀下的人物形象大多以"人狮共舞、寿星、孩童、人体"等为创作题材，用刀洗练干脆，注重气韵，以形求神，刻意表现人物的内在气质，达到了出神入化的效果；刀法不同于沿袭的传统技法，显示出独特的个性；人物雕刻的线条凝练利落，雕刻中强调"速度、压力和面积"三要素的变化。

他是一位博大精深的复合型艺术大家，具有"融通"的智慧，能透过各大艺术门类的特殊技法，通悟出最本质、最简单的普遍规律，并一以贯之。他毕生石雕著述等身，涉及石雕文化各个方面，曾编写了第一部石雕教材《青田石雕技法》，重要艺术论文有《青田石雕发展史》《石雕技法之选料，布局因材施艺》《雕刻＜寿星＞的体会》《人物雕刻口诀》等。这些论述是张大师几十年艺术实践真谛的总结，也是他博大精深一面的具体表现。通过这些论述，世人可以更好地深入大师艺术精神世界的核心地带。

他是一位多产的雕刻大师，为青田石雕竖立起一座座艺术高峰，为后学者提供了许多完美的借鉴范本。在50余年的石雕艺术生涯中，他创作了数以千计的优秀作品，飞向世界各地，飞入百姓之家。

无论是过去、现在还是将来，"美术家，是时代的先驱者，是民族文化运

动的干员！他有与众不同的脑袋，能引导大众接近固有的民族艺术"。张爱廷就是这样的时代的先驱者，他的作品和人文精神，一如苍茫大海上的一座航标，引领着我们的审美走向。

张爱廷曾在《青田石雕发展史》中对青田石雕的传统题材作了如此全面的概括：……石雕艺人用自己"琢云镂月""探澈天浪"的辛勤劳动，终于将青田石雕技艺提高了一大步。这段时间（指清代到民国时期）的产品……有的是生活用品，有的是艺术欣赏品。有浅刻、浮雕、立体圆雕。山水花鸟类作品，大多是多层次镂雕。在艺术方法上，当时已十分重视"巧色"……

在同文中他又指出：以清代为例，各处刻工虽不下千人，而称为妙手者，唯有山口村周芝山兄弟而已。这是青田石雕到目前为止，有姓名可查的最早的著名艺人。到抗日战争爆发前，著名的艺人数量已不少，而且他们往往各有专长，伊阿岩的人物、金精一的山水、张仕宽的葡萄山、金南思的浅刻、董瑞丰的梅花、金叶的牡丹等，在当时都有盛名。现今的一代老艺人，都曾向他们学过艺，但是这一代师徒，都共同经历了青田石雕毁灭性的灾难时期……

张爱廷的人物创作始于20世纪50年代末，主要题材集中表现为：对有关宗教方面重要史料的驾驭，对青田石雕传统狮舞之类的开拓，近代革命史的大型战争题材创作，青田石雕极少涉及的孩童题材和对人体的大胆尝试创作。他对青田石雕人物创作的研究、对六朝与明清时期两个时代生发出的浓厚兴趣，以此为出发点，搜罗题材，开创了青田石雕人物创作的新时代。

宗教文化——膜拜和顶礼

张爱廷对宗教题材的雕刻，是在传统的程式化之上，大胆地打破了"单体雕刻"，而灵活地转向"群体雕刻"。可以说在雕刻的难度上远远超乎传统，并达到了后人难以逾越的艺术高峰。

佛教自东汉初年传入中国，对东西方文化交流等起到了重要作用，同时也促进了我国雕塑艺术的发展，敦煌石窟就是这一文化融合的结果。青田石雕自然也有大量佛像的雕刻，对佛像的雕刻不像其他人物那样，必须于超然中，带有严格的规范。

这是青田石雕佛像题材雕刻有史以来最大的一件作品，也是大师首次将佛像题材和山水题材予以完美结合的一次成功创作。1996年，他采用青田红花石，创作了《九华山》模型（规格：高60厘米，宽90厘米，厚50厘米）；1998年

创作的《九华山》，高2.1米，宽3.5米，厚0.8米，现存台湾省某寺院，至今仍受世人顶礼膜拜（图2-8）。

据《九华山大辞典》记载：中国佛教视安徽九华山是地藏菩萨应化之地，地藏菩萨为中国佛教"四大菩萨"之一，是印度佛教大乘菩萨之一。佛经说地藏菩萨在无量劫以来，自誓必尽度六道众生，始愿成佛。其受释迦如来嘱托，在释迦既灭、弥勒未生以前，代佛宣化，救度众生。其大悲大愿最胜最广，犹如大地一样，含藏无量善根种子。《大乘大集地藏十轮经》谓：其"安忍不动犹如大地，静虑深密犹如秘藏"，故其尊号为"大愿地藏王菩萨"。

地藏菩萨形象，在诸菩萨中与众不同，是现出家相。其塑像一般是圆顶，结跏趺坐。右手持锡杖，表爱护众生，也表戒修精严；左手持如意宝珠，表满众生的愿，也有的是立像。

1996年和1998年创作的《九华山》，是完全不同的两种雕刻表现手法。前者以地藏菩萨应化之地——九华山为主题，而地藏菩萨塑像以及比丘和长者像，只是作为山水之中的配景。后者反其道而行之，以地藏菩萨应化之地——九华山为背景，在中心位置雕刻地藏菩萨塑像，以突出主题的庄严。地藏菩萨塑像头戴佛冠，身着袈裟，坐在坐骑上，塑像右侍立比丘、左边立长者像。此两者即金地藏卓锡九华山时受到当地闵公的供养，闵公之子从他出家，法名道明；后闵公亦离俗纲，反礼其子为师，故闵公父子成为地藏菩萨胁侍立像。

观世音题材，在张爱廷的人物创作中也占有一定的分量，前后有1989年创作的《六臂观世音》、1992年的《八臂观世音》（寿山石，规格：高120厘米，宽50厘米，厚38厘米）（图2-9）、1993年的《八臂观世音》（封门金玉冻，规格：高32厘米，宽22厘米，厚10厘米）、1995年的《六臂观世音》（寿山石，规格：高92厘米，宽45厘米，厚28厘米）（图2-10）等。

观音，又称"观世音菩萨、观自在菩萨、光世音菩萨"等，"四大菩萨"之一，含"观察世间民众的声音"之意。当人们遇到灾难时，只要念其名号，便前往救度，所以世称"观世音"。在佛教中，她是西方极乐世界教主阿弥陀佛座下的上首菩萨，同大势至菩萨一起，为阿弥陀佛身边的胁侍菩萨，并称"西方三圣"。经典上说，现三十三身，有三十三形象（图2-11）。

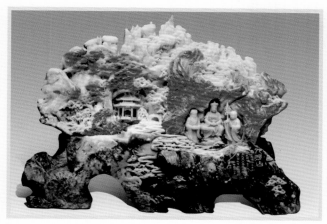

图 2-8 《九华山》

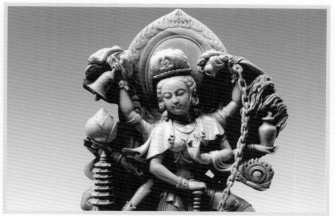

图 2-10 《六臂观世音》

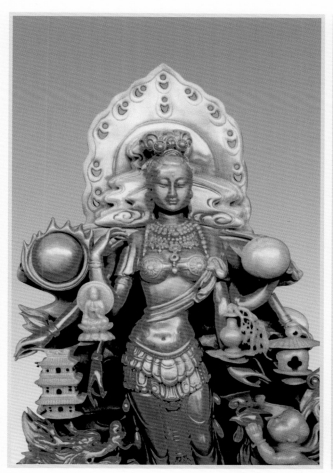

图 2-9 《八臂观世音》

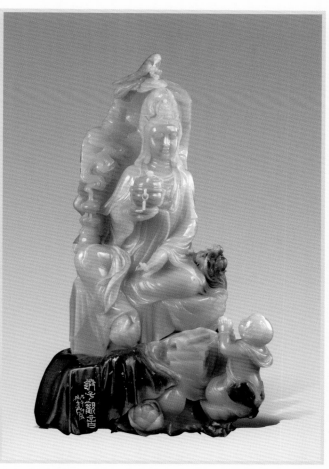

图 2-11 《童子拜观音》

青田石雕的佛像雕刻和寺庙的佛像虽同出一源，但寺庙的佛像多伟岸高大，必须仰视；而青田石雕的佛像大多高不过盈尺，一般不按寺庙佛像的艺术处理手法，这是小型雕刻品的手法特点。

张爱廷创作的《六臂观世音》或《八臂观世音》最高达 1.20 米，最低也有 0.3 米左右，称得上为大型作品，完全可以达到寺庙佛像威严的艺术效果。观音相貌端庄慈祥，经常手持净瓶杨柳，具有无量的智慧和神通，大慈大悲，普救人间疾苦。如 1996 年创作的《六臂观世音》，作品原料本身外面有一层奶白色，里包厚厚一层浅红色。在创作时，大师利用里层天然的浅红色，雕成观音，外层后面的奶白色雕成毫光，前边的奶白色雕成 6 件法宝。观音的造型在传统的基础上有所创新，突破了"拈花微笑"的老框框和老模式。次年，作品在香港展出时，即被两位客商以 13 万元港币购走。

1993 年 6 月，可把张大师乐坏了。是年，他从"爸爸"升级为"爷爷"，家里多了孙子"匹克"。师母为了"匹克"还专门在屋顶养了一窝的鸽子；张大师更是热情高涨，用上好的汉白玉雕了尊释迦牟尼出世像，名之为《诞生佛》，童颜童身，腰间着裙，单手上举，底座为莲花，人物形象参照"匹克"的神态外形而创作。现在这尊作品被台湾省一个大寺庙收藏。

后来很多小孩题材的精品，如已捐赠给青田博物馆的《玉米小孩》，邮票《丰收》中的小孩，灵感大多来自可爱的小孙子"匹克"。

在日本和韩国，十分流行供奉"诞生佛"金铜像。这些像大致可以分成双手下垂和单手上举两种形式。前者时代较早，让人联想到九龙灌水；后者数量居多，表现举手狮吼的场面。其实，在中国，为了纪念释迦的诞生，人们以金银铜石、象牙瑞木等各种材料造立，到了农历 4 月（或 2 月）8 日，寺院里设斋举办降诞会，请出像来，置于盆中，以五色香汤（水）灌洗，以去尘污，一为谢恩，二为祈福。尤其像张大师有小孩子的家庭，望子孙成龙，更多一份心愿。这种心态，早在 4 世纪的帝王圈子里就有了。

宗教题材是一种超现实的精神产物，寄托着人们对美好事物的愿望。张爱廷雕刻诸佛或者济公，同样要表达他内心的某种寄托。济公（1130~1209），原名李修元，南宋高僧，天台县永宁村人。他破帽破扇破鞋垢衲衣，貌似疯癫。初在杭州灵隐寺出家，后住净慈寺，不受戒律拘束，是一位学问渊博、行善积德的得道高僧，被列为"禅宗第五十祖""杨岐派第六祖"。好打抱不平，息人之净，救人之命，他

的种种美德，在人们的心目中留下了独特而美好的印象。张爱廷1995年创作的《济公》（图2-12）和1999年创作的《乐逍遥》（图2-13）同属一个题材，前者以上乘的青田封门红花石表现主题人物，配以两个小和尚；后者以巴林彩石雕刻，只是配景换为一小侍奉的和尚和一条追逐的小狗。但有一点是完全相同的，即意在表达济公的"不受戒律拘束，嗜好酒肉，举止似痴若狂"的醉态。

每每面对宗教题材的雕刻，张大师总是从不轻易动手雕刻，而是孜孜不倦地对宗教历史和典籍进行认真地翻阅和深入地理解。

弥勒菩萨，意译为慈氏，佛教"八大菩萨"之一，大乘佛教经典中又常被称为阿逸多菩萨，是释迦牟尼佛的继任者，常被尊称为"弥勒佛"，被唯识学派奉为鼻祖。从典籍中，大师获知弥勒佛造像至少经历了三次大的演变：第一个形象出现在十六国时期，是交脚弥勒菩萨形象。该形象依据《弥勒上生经》，说他本是世间的凡夫俗子，受到佛的预记，上生兜率天，成为登十地成等正觉的菩萨，演说佛法，解救众生。第二个形象出现在北魏时期，演变为禅定式或倚坐式佛装形象。该形象依据《弥勒下生经》，说他将由兜率天下到人世间，接替释迦

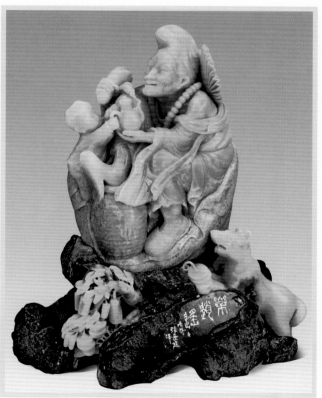

图2-12 《济公》　　　　　　　　　　　　　　　　　图2-13 《乐逍遥》

牟尼佛进行教化，由菩萨变为未来佛。第三个形象始现于五代，再演变为肥头大耳、咧嘴常笑、身荷布袋、袒胸露腹、盘腿而坐的胖和尚形象。该形象依据后梁时期一个自称"弥勒化身"的僧人契此的模样。最后这个形象不再具有以前形象那种庄严凝重的宗教意蕴，变得随和，贴近生活，可以由人随意调侃、揶揄，是弥勒世俗化的必然结果（图 2-14）。

1997年创作的《皆大欢喜》中的弥勒应该为北魏时期的形象，是禅定式或倚坐式。左手持布袋，右手持念珠，形象肥胖，随和可人。作品原料取自青田珍贵名石——龙蛋石，外壳保持了天然的原貌，丝毫不雕；内核为金玉之色，温润夺人，雕刻以主题人物。可谓于"大朴不雕"中，显示了大师对人物的高度理解和对原石的无比珍惜。

2000年创作的同名作品《皆大欢喜》中的弥勒完全不属于上述的三种形象，是走相，是大师"依石而造"的世俗化的那种。作品原料取自青田珍贵名石——蓝星，保持了蓝星原貌，天然不雕，而青色质地上雕刻以主题人物以及作嬉戏状态的幼童。作品于蓝、青、红等多色中，预示大师调侃、揶揄的创作内涵。

张爱廷对道教中的"寿星"情有独钟，这一题材的创作几乎贯穿于他的每个时期。论数量，就是他本人也已经无法说清，但他那长眉白发足可以说明一切。有人说，只要见过张大师的"寿星"老人，也就知道张大师的仙风道骨了。

大师曾在《雕刻寿星的体会》一文的开篇中这样叙述："要雕刻好一件作品，首先要深刻理解其作品的内容，突出主题思想，拿到块原料就要琢磨考虑做什么题材合适。主题的神话、性格的塑造、情节的开展、结构的安排、色彩的利用，要做到恰到好处，使作品达到独到的造诣和完美的效果。"

寿星，星名，中国神话中的长寿之神，为福、禄、寿"三星"之一，又称南极老人星。秦始皇统一天下后，在长安附近杜县建寿星祠。后寿星演变成仙人名称。明朝小说《西游记》写寿星"手捧灵芝"，长头大耳短身躯。《警世通言》有"福、禄、寿三星度世"的神话故事。古人以寿星为长寿老人的象征，常衬托以鹿、鹤、仙桃等，象征长寿。刻画好寿星需要通过丰富的想象力，运用极端夸张的艺术手法，以塑造出受人们普遍喜爱的上古老翁形象。

寿星有着矮墩墩的个子，挂着拐杖，满面春风，手托着寿桃，步履蹒跚却精神健朗，头颅硕大，前额凸出，显得福大而寿高，两耳垂肩，一副慈祥可亲的表情。既有一股上古神仙的遗风，又有一股凡人的长者气质。寿星形朴而情雅，

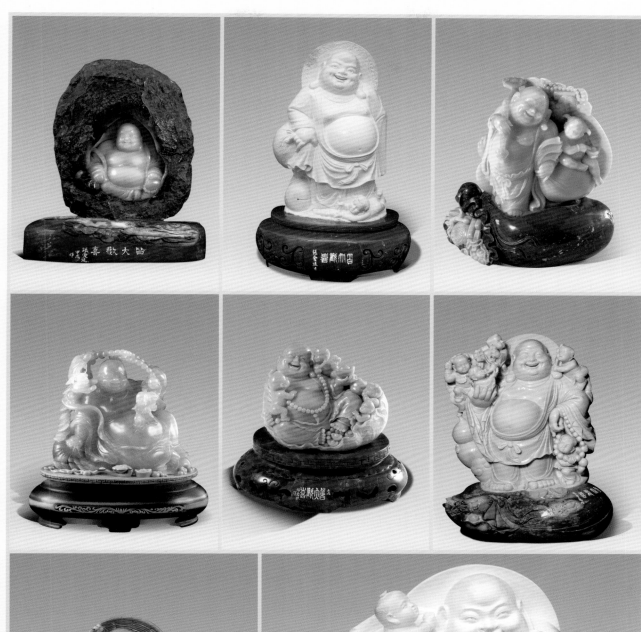

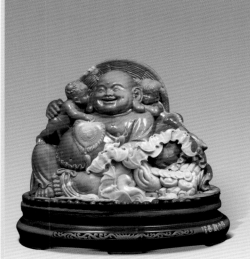

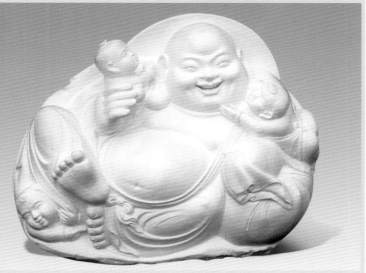

图 2-14 《弥勒佛》

貌平而意高,凡俗中具美感,朴拙中显高雅。刻画寿星形象要老而不衰,神情自然,隐有仙风道骨之气,表情生动,形象丰满,具和蔼可亲之貌。

除了对寿星本身有精心细致的刻画以外,还要夸张龙头拐杖和仙桃,雕出图案逼真活泼的童子、鹿、鹤和蝙蝠,配以册书、如意等道具,底座辅以蟠松,夹以丛丛松针,寓以福、禄、寿、禧俱全,吉祥如意和松鹤长春之意,使老翁与童子情节连贯,动作呼应;鹿鹤亦显灵性,模拟如人格化,气氛异常热烈,一派喜气洋洋的场面。

更重要的是要重点刻画好头脸,笑得要亲切感人,使人越看越觉得是在笑,笑出声来,然后让看的人跟着笑;寿星的前额必须要凸出,额骨头颅要夸张成寿桃形才好看;刻眼睛要形似弓,下刀要有功力,才有神气;雕眼球时要注意考虑光感,鼻翼要跟着笑肌上拉;咧嘴时嘴角向上,咧得适中;舌头的雕法要咧开嘴能看到舌头,缩短而往下露出两颗门牙。

在大师众多的寿星雕刻作品中,1989年历时一年创作的《寿比南山》是历史以来最大的一件。作品原石料重1020斤,总高1.52米,宽0.83米。原石呈深红色,最适宜雕刻寿星老人。作品完成后,色彩效果特别好,深得行家的青睐,还没有来得及参加"百花奖"的评比,就被有识之商家定下了"终身"(图2-15、图2-16)。

作品运用对比手法,强弱对比、老小对比、轻重对比、高低对比等种种手法,使人物不显呆板、富于变化。在着力刻画准确的形态时要有优美、灵活的线条来衬托,传统人物雕刻主要依靠线条来体现,以块、面、线结合妥当为耐看。

张大师塑造的寿星形象受到了人们的普遍喜欢。老寿星拄着龙头拐杖,手托着寿桃,步履蹒跚却精神健朗,头颅硕大,前额凸出,两耳垂肩,胡须过胸,眯目咧嘴,笑容可掬。其形象老而不衰,神态自然,表情生动,栩栩如生。围绕着老寿星,精雕细镂了童子、鹿、鹤、蝙蝠,配以册书、如意等道具,"福寿禧禄"寓意俱全。尤其寿星衣服上的边裙都一丝不苟地浮刻了篆体"寿"字图案,龙嘴里的珠子如意转动,不管从哪一面观看作品,都无人工雕琢的痕迹。这在以往的寿星雕刻中是从未有过的(图2-17-1~图2-17-4)。

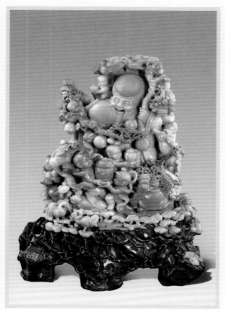

图 2-15 《寿比南山》

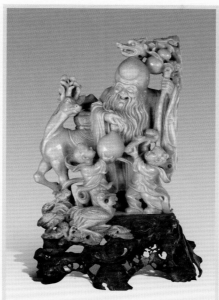

图 2-17-1 《寿星》

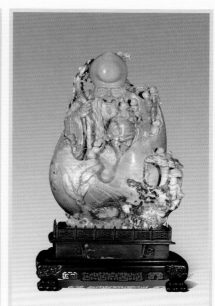

图 2-17-3 《寿星》

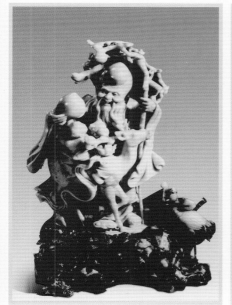

图 2-16 《寿比南山》

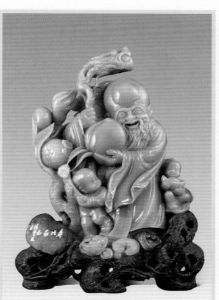

图 2-17-2 《寿星》

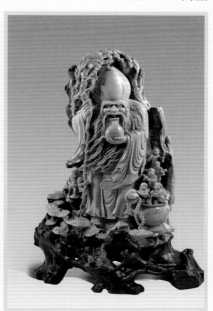

图 2-17-4 《寿星》

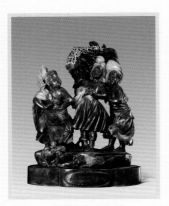

图2-18 《椰林深处战鼓响》

图2-19 《吴淞口抗英》

战争和平——恒久的命题

张爱廷的石雕人物雕刻在人物命运的塑造和环境上有其突出的特点，这些特点在表现近代革命史的大型战争与和平题材中尤为重要。

刚从学校出来不久，他就创作了《地雷战》这件反映战争题材的人物作品。作品以抗战时期闻名中外的地雷战的发生地山东海阳为背景，真实、生动、形象地塑造出当时社会各阶层人物在民族危亡时表现出的不同的人性。

作品中八路军、民兵、放哨的儿童团员，三位一体稳如磐石般的金字塔形的构图造型，三人前后穿插、高低俯仰的动态变化，气氛强烈。其人物造型结构、比例准确，人物脸部表情及肌肉筋脉、骨髓关节，都刻画得十分精确到位。在真实、生动地再现了可歌可泣的难忘岁月的同时，大师用现代人的角度重新审视那段历史，努力追求思想性与艺术性的完美统一。

1963年创作的《椰林深处战鼓响》利用青田封门黑，以天然的黑色处理椰林深处三个载歌载舞的非洲儿童，刻画了非洲人民争取独立解放的生动形象。1965年作品被选送非洲喀麦隆展览，受到了国际友人的高度评价；1987年作品被上海科教电影制片厂选入《青田石雕》影片（图2-18）。

1973年创作了《巴勒斯坦游击队员》《印度支那三国必胜》等作品以及大量的示范泥塑稿。其中《巴勒斯坦游击队员》被选送非洲喀麦隆、坦桑尼亚等国展出。

一向以花鸟、山水题材为主的青田石雕，竟能出现如此高水平的反映重大主题的人物作品，十分难得。从中可以看出张爱廷在继承民间传统的基础上，大胆吸纳、运用学院派有益艺术营养的非凡能力。

《吴淞口抗英》（图2-19），1989年应上海陈云纪念馆要求而作。这是一件引史入雕，将历史的凝重与艺术再现有机地结合起来，尽情发挥艺术创造力的大型青田石雕艺术珍品。现被吴淞口烈士陵园收藏。作品宽108厘米，高80厘米，历时17个多月完成。

创作这样一件扛鼎力作，构思和选材是至关重要的。张爱廷曾在《石雕技法之选料、布局因材施艺》一文中指出："构思就是艺人在生活积累的基础上，对题材形象、主题形象、表现手法等的选择、提炼和探索的过程。在这过程中，艺人的主观立场和艺术思想起着主导作用，对作品的成败有着决定意义。青田石雕的构思和布局，是在既定石料上进行的。每块既定石料在色彩、形态和质地

上有其自己的特点，这些特点是客观的存在。因此，在构思过程中，必须面对和尊重这些特点，如果离开了这些客观存在的特点，也就无所谓因材施艺了。"

大师选择青田石中色彩最丰富的石种——封门五彩紫冻石料，是有其很合理的缘由的。大师雕刻这件作品花了一年半左右的时间，怀着崇敬英雄的心情，用尽全身的心血、精神制作而成。其设计新颖独特，利用石块天然的形状和色彩，将其有机地组合成一幅灿烂的图画。作品以淡青色的主色调，雕刻成表情、神态各异的人物，以黄红色雕成熊熊燃烧的战火，黑色雕成了弥漫的硝烟，将鲜红色的石料处理成鲜血；而海浪和暗礁芦苇等什物的雕刻，则说明战争发生的环境。

作品主体部分重点刻画了民族英雄陈化成，率领官兵同仇敌忾、英勇抗击英国侵略者的光辉形象。主人公威风凛凛，左手握剑，右手拿着望远镜，双眉怒视敌寇，大有凛然不可侵犯的大无畏英雄气概。众多将士，或持刀，或握剑，或扛炸药包，奋起而攻，势如破竹；而敌军则闻风丧胆，惊慌失措，落荒而逃。雕刻海战场面之壮怀激烈，气势之恢宏，对比手法之鲜明，犹如电影画卷，艺术地再现了200多年前吴淞口抗英那场举世闻名的战役，生动地表现了中国人民威武不屈的民族精神。

"精诚所至，金石为开。"2006年创作的《轩辕黄帝升平巡天图》(图2-20、图2-21)，现置于缙云黄帝祠内，仿佛天造地设，适得其所。它是目前青田石雕体积最大，历史内容最丰富，集人物、山水、花鸟、动物和巧色雕刻于一体的大型雕件。

作品的构思布局立意，来源于缙云县仙都有关黄帝的历史故事和传说。涿鹿一役，中原大定，黄帝不辞辛劳，巡狩天下，访察民情，以期郅治。于是，登昆仑，过大江，自庐山、黄山迤逦而东，迄于缙云。但见祥云缭绕，五彩生辉，乃建行宫，并置百官，驻跸炼丹。丹成之日，黄帝乘龙，飞升而去，所遗丹鼎，即今之鼎湖峰。尔后，此间常闻仙乐缥缈，鸾鹤和鸣，霞影仙踪，时隐时现。山谷之中，尚有山呼"万岁"之声隐约回荡，邑人称奇。唐武周万岁登封元年，遂以"缙云"名县，继而唐玄

图2-20　《轩辕黄帝升平巡天图》　　　　　图2-21　《轩辕黄帝升平巡天图》(局部)

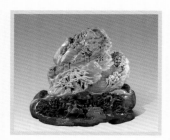

图2-22 《千秋辉煌》

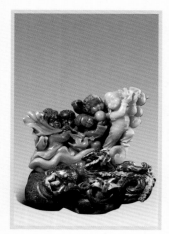

图2-23 《和平之春》

宗敕题"仙都"，冠于鼎湖峰景区，

雕件石材取自青田龙蛋夹板冻。石中龙蛋大小不一，或如拳，或盈尺。大师因材施艺，因色取俏，多姿多彩，蔚为大观，为广大藏家所珍赏。《轩辕黄帝升平巡天图》石阔近丈，高逾6尺，厚1.5尺，重达万钧，硕大无朋，为龙蛋石中所罕见。机缘巧遇，几近传奇。为奇石寻求归宿，遍历黄山、庐山等名山胜景，最后选定仙都鼎湖峰。龙的传人以龙卵石雕刻黄帝乘龙飞升之作品，傍鼎湖峰而立，更见其大气磅礴，气象万千，可推为稀世之奇珍、旷代之瑰宝（图2-22）！

战争是不能忘却的历史伤痕，和平是人人向往的精神方舟。在中外绘画史上，毕加索曾经怀着悲愤的心情，挥笔画出了一只飞翔的鸽子——这就是"和平鸽"的雏形。1950年11月，为纪念华沙世界和平大会，毕加索又欣然挥笔画了一只衔着橄榄枝的飞鸽。智利著名诗人聂鲁达把它叫做"和平鸽"，由此，鸽子被正式公认为和平的象征。

鸽子作为和平的使者，是世界重大盛典中必不可少的角色之一，在张爱廷的作品中也是不可或缺的。张爱廷大师和天下人一样，对和平的向往和歌颂不止。自上世纪60年代至今，他乐此不疲地以世界各种肤色的儿童与和平鸽为主题，用最美的石头、最锐利的刀凿，无数次地表现这一永恒的主题。

1960年他首次以《和平之春》的名义，创作了第一件关于和平题材的石雕作品。这是一件用纯正封门冻石雕成的小件作品，一位少女身披透明轻纱，半裸玉体，姿态婀娜，伫立在一丛盛开的紫藤花下，几只鸽子伴随身边。这件极完美的艺术精品，据收藏者透露，是张爱廷在浙江美术学院毕业创作中所保留的作品之一。

同名作品《和平之春》（图2-23），1997年创作，封门三彩，高35厘米，宽20厘米，厚16厘米，落款字体为篆字。石分黄、青、黑、棕四色，四种不同的色彩，被大师巧妙地雕刻成四个不同肤色的儿童，手持如意、鲜花等什物，眼睛统一朝前向上，各呈向往和渴望之神态。作品为圆雕形式，底座雕刻博古简约，可四面观赏。

同名作品《和平之春》，1999年创作，封门皮蛋绿，高28厘米，宽25厘米，厚18厘米，落款字体为篆字。封门皮蛋绿，因其色如皮蛋而名，色彩丰富，含青、棕、绿等多色。其中青、棕色处理为三个儿童的头像，左边的儿童手捧和平鸽，中者手持盾牌，右者手中高举明珠，周围之其他颜色处理为仙人掌。人物仰望天空，怀美好之渴望。作品为圆雕形式，底座雕刻博古简约，可四面观赏。同

年创作的《和平之春》，封门三彩石，高25厘米，宽28厘米，厚15厘米，落款字体为行楷。雕刻手法为圆雕。不同的是该作品的人物有6个，其中5个为黑种人，3个为黄种人，并分三、五两组，左右前后人物相互呼应照顾，多而不乱，繁而不密，穿插有致，不失为同类作品中的精品。

2005年创作的《和平之春》，采用的石头更为珍贵。它是张爱廷幼时常听说的"女娲炼石补天"传说故事中的"五彩石"。该石绚丽多彩，由黑、红、黄、绿、紫、白等数色组成，同一色中又有层次变化，两色间过渡自然。质地细润通灵，极易奏刀，为青田石中珍品。作品雕刻5个儿童，其中黑人2个，棕色人2个，黄肤色人1个。在作品的最高点和人物之间飞翔着5只和平鸽。底座为树桩形，雕刻以鲜花以及和平鸽，与上部分遥遥呼应。人物造型较之以前的同名作品更为娴熟、老辣、简朴，色彩对比更为强烈，线条更为飘逸，是同类作品中的"逸品"（图2-24）。

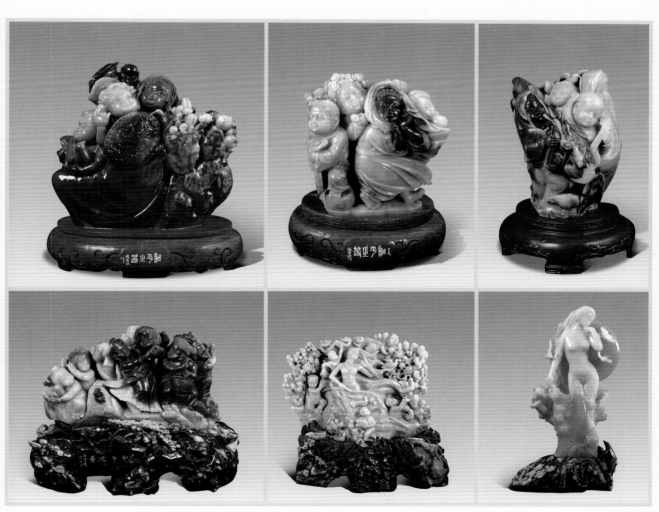

图2-24 《和平之春》

人狮共舞——舞出中国魂

狮子历来是权威与力量的象征。拿破仑曾经说过一句让中国人为之兴奋的名句："中国是东方沉睡的雄狮，当他醒来时世界会为之震撼。"张爱廷对狮子题材雕刻的兴趣和创新，除了传统文化的感化，应该与拿破仑这一名句有着一定的关联和影响。他说出了一个"永不言败"的民族尊严。

任何一种题材的雕刻，深刻理解其文化的起源和内涵是极其要紧的。只有这样，作品才有强大的文化支撑力和艺术张力。据此，张爱廷总是从不轻易放过对历史典籍的研究。就"舞狮起源说"而言，他掌握了不少典籍资料。

其中一说：相传汉章帝时，西域大月氏国向汉朝进贡了一头金毛雄狮子，使者扬言朝野，若有人能驯服此狮，便继续向汉朝进贡，否则断绝邦交。使者走后，汉章帝先后选三人驯狮，均未成功。后来，金毛雄狮狂性发作，被宫人乱棒打死，宫人为逃避章帝降罪，将狮皮扒下，由宫人兄弟俩装扮成金毛狮子，一人逗引起舞。此举不但骗过大月氏使臣，连章帝也信以为真。此事流传宫外，老百姓认为舞狮子是为国争光，是吉祥的象征。于是仿造狮子，表演狮舞，舞狮从此流行。

其二说：舞狮作为表演艺术，成形于1500年前的北魏时代。当时，北部匈奴侵扰作乱，他们特制木雕石头多具，用金丝麻缝成狮身，派善舞者到北魏进贡，意图舞狮时行刺魏帝，幸被忠臣识破，使他们知难而退。后因魏帝喜爱舞狮，命令仿制，舞狮得以流传后世，有"辟邪狮子，引导其前"之说。

其三说：在碑史中，说当唐明皇游月殿时，在阶前出现一只五彩缤纷、阔口大鼻的独角兽对着唐明皇没有恶意，且在阶前滚球，姿态威武。唐明皇醒后要重睹这一现象，要近臣照他梦境中的瑞兽模仿出来，同时由乐部配以雄壮的锣鼓编舞娱宾。唐代著名诗人白居易就有诗云："假面胡人假狮子，刻木为头丝作尾。金镀眼睛银贴齿，奋迅毛衣摆双耳。"（《西凉伎》）可见唐代，舞狮已在民间广为流传、表演。

那么，舞狮这一民间表演艺术题材又是何时进入青田石雕民间艺术领域的呢？至少在唐、宋之后，盛行于民国左右，普及于现代，创新始于张氏之手。

人狮共舞题材的雕刻，是张爱廷在传统的程式化之上，大胆地打破单纯的狮球、狮炉、舞狮雕刻，灵活地将人物和动物有机结合的转向。这一突变，

可以说"前无古人，后无来者"，是青田石雕技艺进程史上一个重大的创新，也是奠定张爱廷在青田石雕乃至中国工艺美术界地位的重要依据。

目前，我看到的张老最早一件人狮共舞的作品是一张黑白照片。作品构图呈"V"形，左边雕刻的是姿态威武的狮子，右边是高举狮球的孩童逗引起舞；两者目光相对，就如"舞狮起源说"中所说的一样，彰显出国人对和谐和吉祥的向往。这一构图和雕刻方式已经突破了传统的、单纯的狮球、狮炉、舞狮题材的雕刻，首次将人物和动物有意识地加以结合。

1989年创作的《舞狮》（图2-25），青田金玉冻，高38厘米，宽25厘米，厚12厘米，现藏于青田石雕博物馆。作品采用的材料质地非常名贵、细腻，红黄白色相间，色彩丰富。瑞狮戏球，本是青田石雕的传统题材，而人狮共舞在传统的基础上进行艺术加工，使之人格化，更加贴近生活、更富生气。作品突出了镂雕技艺，大球中镂雕出小球，小球寄生在大球之中，但又可自行活动；球体似圆不圆，似空不空，极其精巧玲珑，雕刻技术难度非常高。

1990年创作的《舞狮》（图2-26、图2-27），巴林彩石，高70厘米，宽94厘米，厚45厘米，历时一年半时间完成，可能是张老雕刻舞狮中最大的一件作品。作品双面圆雕，镂雕精细大、中、小球体三个，球体上雕出的大小狮子，在传统舞狮的基础上加以创新，在狮球的上方雕有喜庆欢乐、生动活泼、神态各异、天真可爱的小孩，从而展示了大师对传统技艺试行改革创新的一种大胆尝试。

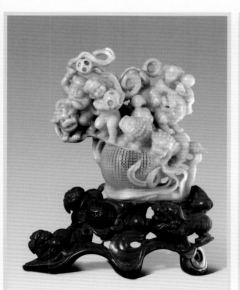

图2-25 《舞狮》

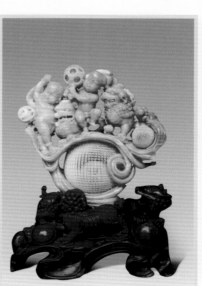

图2-26 《舞狮》

图2-27 《舞狮》

《舞狮》是张爱廷镂雕技艺的顶尖代表作品，更是对青田石雕镂雕技艺的重大突破。

镂雕技艺的特征主要表现在镂雕精细、层次丰富。其丰富的层次，有赖于精细的镂雕，精细的镂雕依靠高超的镂雕技艺，但能登峰造极者寥寥可数。

张爱廷的镂雕绝艺，之所以高高自立于镂雕绝技的"金字塔"顶尖，缘于他有着广博深厚的艺术功底，敢于突破传统藩篱的艺术精神。

张大师曾作如是说："它的镂雕技艺主要在'球'上做文章，下苦功。单'球'眼就可以分为：钱眼球、网眼球、仿象牙球和仿滚珠球。大球套小球，固定球套滚动球。雕技之难度，工艺之精细，镂法之繁复，是考验一个艺人的心力和体力的。就球体之玲珑，球眼之精美，足令人倾倒。特别是千镂万镂之中，不可有一丝忽略，不可有一毫纰漏。所谓'鬼斧神工''巧夺天工'，用来比喻此种绝技，是最合适的语言。"

一般人以为"九层球"技擎绝境，殊不知"大金钱套小金钱"难度更高。狮球眼种类繁多，以金钱眼最美，也属最难。钱眼球原无套法，它必须把球体镂空才能。

《舞狮》偏要在大球内套一个固定小球，这首先对镂空大小球间的夹层带来了极大麻烦；其次，夹层镂空后，镂好大球球眼，再通过这些细小的洞眼镂出立面的小球球眼。这要花去艺人多少心血和劳动！

大师知难而进，不断地尝试和探索，终于制作出新颖美观的狮球作品，也绝非偶然。在承接传统上，张爱廷成功地创作了《寿星》《舞狮》这类典范性的作品。

"舞狮"系列作品，曾于1976年赴日本展出，1987年在浙江省工艺美术精美作品展获优秀创作奖，1992年参加中日传统工艺美术精英作品展出，1993年2月被中国工艺美术馆评为工艺珍品而征集收藏，1998年6月被中国国际艺术交流中心评为优秀创作奖。

都说画龙画虎难画骨，至于狮子的雕刻创作，同样如此。其主要原因，这些猛兽不是常人能天天去观察到的，很多狮子的行卧姿势都是传统画法延续下来的。张爱廷在这个方面的雕刻之所以能取得巨大的突破，他捕捉到的都是狮子猛兽活灵活现的眼神，还有它们瞬间爆发的身姿。这些都是当代一些狮虎猛兽画家和雕刻家所不及的。

他不求功名，只把作品换回的报酬全部投入到他的写生创作上；他经常出没动物园，虽然很苦很累，但一直在按自己的方式去面对他精彩的艺术人生。这是他的艺术人生的最大追求。

仕女人体——自由最美的形象

人体是高于一切其他形象的最自由最美的形象（德国哲学家黑格尔语）。

人体艺术最早起源于15、16世纪文艺复兴时的意大利和法国，它的出现打破了早期宗教禁欲对人体，尤其是对人性的种种限制。

艺术家之所以喜爱人体艺术雕刻，是借用人体语言来崇拜生命、赞美自然、歌颂青春、讴歌爱情、追求自由。这种创作表现是产生优秀人体艺术作品的内在动因。像米开朗基罗的《大卫》就是以男性阳刚之美的力度感动人。罗丹的以性爱为主题的雕塑，仍然使人远离肉欲，而感受到青春的美丽和生机活力，

距今1万年以前的旧石器时代，我们的祖先在洞穴中的墙面上画下了他们认识自然的过程。作品表现方法简单，却不乏抽象性、象征性和表情，是洞穴时期人类最伟大的艺术作品！

1912年11月，刘海粟创办了上海图画美术学院（后改称"上海美术专科学校"），将人体模特第一次带到画室，开创了中国人体艺术的先河，是中国早期的人体艺术。但此后，人体艺术在中国艺坛绝迹了很长一段时期。改革开放后，与国际艺术的接轨，国人思想进一步打开，开始认识、接受人体艺术，并投入其中。

张爱廷对人体雕刻艺术真正的探索和创作，始于20世纪60年代。投入大量精力于人体创作，应在90年代以后。他的成功尝试填补了青田石雕人体艺术的空白，开创了青田石雕人体艺术雕刻的先河。这类作品由博返约、卓尔不群，给中国石雕艺坛注入了新鲜的艺术活力。

大师如是说起他对人体雕刻艺术探索和创作的初衷：上个世纪60年代受派到阿尔巴尼亚传授石雕技艺，我发现这批异邦学徒对立体雕塑艺术的理解和思维方式，竟然跟国内的艺徒完全不同，他们喜欢简单明了，不喜欢绕来绕去。当然，艺术这东西切忌简单化、做表面文章，但有寓意、有创新意识的东西并不排斥简约的可能。从他们的思维意识中，我悟到了咱们中国石雕艺术需要改革，需要做全面的探索革新。

就中国人对于人体艺术的态度而言吧，既没有古希腊时期人神合一的理想化精神追求，也没有文艺复兴时期强调性感与美感统一、美化人的自然属性的精神境界。中国传统美术把神韵气势、意境作为艺术的最高标准，追求"心性"的实现。

30年过来了，张爱廷一直不敢忘却那种感悟。依照自身的创作特点，他逐渐意识

图 2-28 《封门石对纹屏章》

图 2-29 《渴望激情》

到，青田石雕在做惯了精雕细刻的同时，有必要进行简约化和重石材原始情调的探索。他觉得除"全雕"之外，是否可以搞点局部雕刻，即"少雕"，甚至"不雕"，或者"心雕"，注重不露斧凿之痕，就可以达到"巧夺天工"和"不吃力而讨好"的功效。

他的人体雕刻就是在写实造型的基础上，从中国历代艺术或世界各地艺术中寻找夸张、变形、抽象的造型契合点，并形成了自己独特的人体艺术表达方式。像《封门石对纹屏章》《蚌仙》和《渴望激情》等一大批作品就是张大师这种艺术感悟的真实写照。

《封门石对纹屏章》（图 2-28）是一对颇具原始情调的石头，保留着天然的纹理对称图案；在章形的取舍上下工夫，使它变为一副迷人的油画，无论从哪个角度去观赏都不失为一件艺术杰作。

《蚌仙》（1995 年创作，龙蛋石，高 24 厘米，宽 36 厘米），是一件将神话传说与现代意识结合得最完美的作品。大师惜"雕"如金，不轻易多雕一刀，用工经济，尤显非凡的艺术魅力。作品选用一块椭圆形的周村龙蛋石，于中间褐色的"蛋"壳上破刀而入，在黄白色的"蛋"核上雕刻一个裸体散发的仙女，而这个仙女侧扭着姣好的脸，背朝外面，身子蜷曲着，只露右手右腿。整件作品用刀不多，但神韵别致，让人读之遐想联翩。作品的底座配以岭头夹板石，于赤红的上端浅刻一层海浪，使蚌仙的神话色彩凸显得特别浓烈。

《渴望激情》（1996年创作，龙蛋石，高42厘米，宽31厘米，厚22厘米）（图2-29），这是张爱廷大师倾注毕生精力进行艺术革新的成功之作。作品同样选用周村龙蛋石浮雕一对裸体恋人，他们互相拥抱着，如痴如醉，情绵意长。作品用刀不多，但表达的内涵丰富而颇见创意。

2006 年创作的《爱的诺言》（巴林石象牙白，高 32 厘米，宽 30 厘米，厚 10 厘米）（图 2-30）让我想起法国雕塑家罗丹创作的《吻》。两者用材不一，然而表现的主题却非常的相似。

《吻》取材于但丁《神曲》里所描写的弗朗切斯卡与保罗这一对情侣的爱情悲剧。罗丹取用这一题材，以更加坦荡的形式，极为古典的写实手法，塑造了两个不顾一切世俗诽谤的情侣，在幽会中热烈接吻的瞬间。这件雕塑把双人坐像的下半部纳入大理石整体之中，避免了脚的繁琐而加强了坐像的整体感。

《爱的诺言》取材于中国著名戏曲《西厢记》里所描写的张生与崔莺莺这一对情侣的爱情故事。张爱廷同样取用这一题材，以坦荡的形式，塑造了两个情侣不

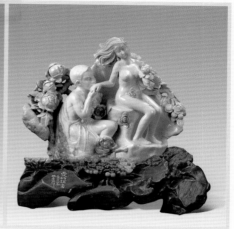

图 2-30 《爱的诺言》

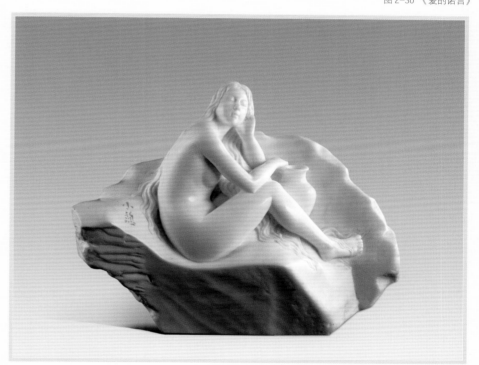

图 2-31 《惠安女》

顾世俗诽谤，在幽会中热烈接吻的瞬间。他们起伏、细腻、优雅的肌体和姿态，形成了极为生动的光影效果，仿佛其内在的青春热情与生命，正凭借这些光影在闪烁。

当我们望着中西方两大不同门类的雕塑艺术家生动炫目的杰作时，每一个人都不得不为之激动，即生命之本源的感动。《爱的诺言》和《吻》，同样选取了裸体男女最动人心弦的接吻。这纯洁肉体的最初接触，表达了艺术家那永无答案的痛

图 2-32 《唐女马球图》

苦而矛盾的思索："人的罪恶由不可克服的欲望而来，而欲望是由于人类对光明与欢乐的追求而来，因此人类的欲望就是罪恶的深渊，人类的欢乐就是导向罪恶的途径，而人类的痛苦就是注定不可抗拒的，永无完结的。"

《惠安女》（1998 年创作，巴林石象牙白，高 15 厘米，宽 17 厘米，厚 5 厘米）（图 2-31），是福建泉州惠安县惠东半岛海边的一个特殊的族群，她们以奇特的服饰、勤劳的精神闻名海内外。据当地人说，几百年前，她们由中原移居于此，因海边生活为防风而佩戴花色头巾和橙黄色的斗笠，花巾上还有编织的小花和五颜六色的小巧饰物；上身穿着紧窄短小的衣服，露出肚脐；下身穿着特别宽松肥大的裤子，腰带扎在肚脐下面。作品雕刻的是刚从海水中出浴而小憩于岩石上的惠安女，仿佛沉思冥想，倾听着远方归人的消息。她那细腻、优美的肌体和神态，在光影中，让人们看到了女人最神秘、最美丽的一瞬。

《唐女马球图》（1998 年作）（图 2-32），是为庆祝奥运会而创作的献礼作品。历史记载唐代宫廷里培养了一批马球运动员，互相比赛。这说明中国唐朝对马球运动就非常重视。作品由青田最名贵的封门红花冻石制作而成，它利用石料上最好的部分来雕刻了人物的脸部。两个仕女骑手前后穿插，一繁一简，一主一从。场面虚实得当，隆重而热烈，马的刚猛和仕女的柔美形成对比，成功地烘托出雕刻环境的氛围。作品于 2010 年在上海世博会展出。

张爱廷在仕女和人体雕刻艺术方面的成就，可以说同日而语，为世人认可。同类典范性的仕女作品可谓不胜枚举，如《牡丹仙》（1995年作、2006年作）（图 2-33）、《香风留美人》（1995年作）（图2-34）和《国色天香》（1993年作）（图 2-35）、《迎春》（1993年作）、《梅妃》（1998年作）（图2-36）、《唐女马球图》（1998年作）、《贵妃出浴》（1998年作、2006年作）（图2-37）、《奔月》（1993年作）（图2-38）、《慈航》（2006年作）（图2-39）、《龙女》（2009年作）（图2-40）、《飞天》（1994年作）（图2-41）等等。

张爱廷继承中国晋唐以来的优秀传统，将中西雕塑和绘画有机联姻，达到了如此美妙的境界，是在他之前的青田石雕艺术家所没有做到的（图2-42）。

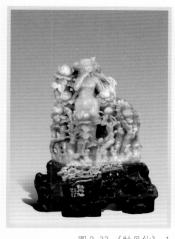
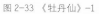

图 2-33 《牡丹仙》-1

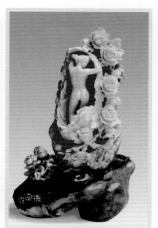

图 2-33 《牡丹仙》-2

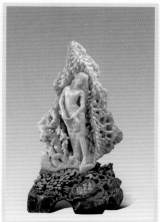

图 2-34 《香风留美人》

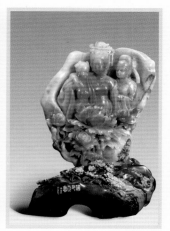

图 2-35 《国色天香》

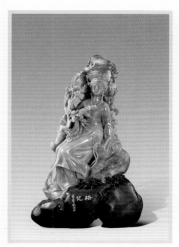

图 2-36 《梅妃》

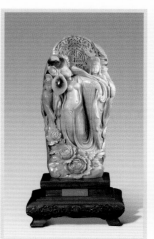

图 2-37 《贵妃出浴》-1

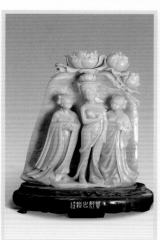

图 2-37 《贵妃出浴》-2

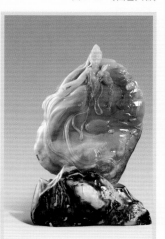

图 2-38 《奔月》

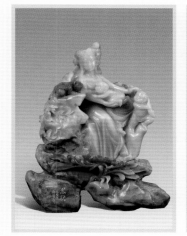

图 2-39 《慈航》

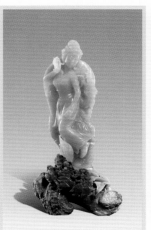

图 2-40 《龙女》

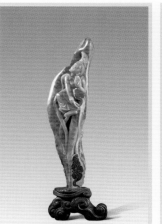

图 2-41 《飞天》

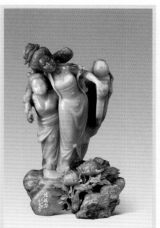

图 2-42 《花想容》

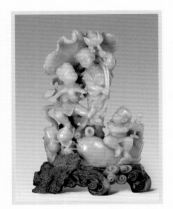

图 2-43　《丰收》

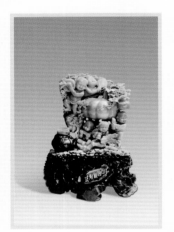

图 2-44　《田园欢歌》

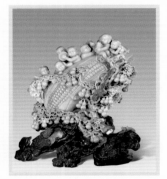

图 2-45　《喜悦》

孩童题材——丰收和喜悦

张爱廷的人物雕刻不仅表现在题材选择和环境塑造上，在人物雕刻上也独见功力。他的人物雕刻造型极为简略、夸张、浪漫，不加雕饰，人物形体和线条飞扬生动。

传统人物历来有"略形传神"之说，张氏对人物神态的雕刻和把握相当准确。他善于雕刻、抓住人物的眼神，赋予人物特有的气质生动而传神。在承载思想上，以《丰收》《喜悦》《神州大地处处春》（组雕）、《田园欢歌》等作品为代表，树立起一座座丰碑。

这类作品大多创作于中国改革开放以后，神州大地农村实行联产承包制，农民积极性空前高涨，到处都是丰收景象。如何表现这一特定的历史内涵，赋予其完美的艺术构思，已经成为了张爱廷对人物题材创作的一种全身心的投入和探索。

"千曲万曲庆丰收，艺术神刀耀千秋，借问儿童何所乐？笑声一串韵悠悠。"20世纪 70 年代初，张爱廷得到一块纯净的上乘封门青，精心创作了《丰收》（图2-43），作品（高 28 厘米，宽 20 厘米，厚 10 厘米）现藏于青田石雕博物馆。作品以 3 个活泼的孩子为表现主轴，一小女孩肩扛硕大的荷叶，手举欲放的荷花，旁边那位男孩手捧如意做呈献状，另一位男孩坐在肥大的鲤鱼背上敲打乐器。3个孩子欢快喜悦的神情，烘托了江南水乡一派丰收的景象。人物雕刻刀工精细自然，姿态灵活优美，不露痕迹。配上紫檀色的水波垫座，人欢鱼跃，其乐融融。

这是一件思想性和艺术性达到高度统一的旷世奇作。1992年，《丰收》和林如奎的作品《高粱》、倪东方的《花好月圆》、周伯奇的《春》4件青田石雕代表作一起，入选国家邮电部制作的青田石雕特种邮票公开发行，飞向世界各地。

《田园欢歌》（1995 年作，封门金玉冻，高 36 厘米，宽 37 厘米，厚 15 厘米）（图 2-44）。作品以硕大的南瓜为主体，金黄璀璨，瓜叶缭绕，雕刻纹理清晰，形象逼真。南瓜左上角蹲坐着 2 个孩子，右下角雕刻 3 个孩子。他们各自吹打着不同的乐器，欢庆丰收。人物形象丰富，手法夸张浪漫，令人过目不忘。

异曲同工之妙的还有《喜悦》（1991年作，封门金玉冻，高36厘米，宽37厘米，厚15厘米）（图2-45）。作品主体表现的是一个硕大的玉米，玉米粒粒饱满，金黄璀璨。玉米的苞叶形象逼真，层次分明，纹理清晰，秀色可餐。玉米的四周挂满了即将成熟的葫芦。玉米上沿蹲坐着8个活灵活现、天真活泼的孩子，他们各自吹打

着不同的乐器，欢庆丰收，其喜悦之情，被表现得淋漓尽致。这件旷世之作以其夸张的艺术手法和深刻的思想内容，于1998年6月参加中国国际艺术交流中心举办的工艺大师精品展展示，被评为优秀创作奖。

"巧运神工传盛世。"张大师说《喜悦》这件作品在选材和构思上颇费了一番工夫："当时我拿到这块封门石时通体青色，只在石头右上角露出一点金黄色，我分析，这块石料是封门石里的'银包金'，金黄色极可能透到里面去。挖了点进去，发现里面真的是金黄一片。我简直就像挖到了金矿一样，高兴得连饭都吃不下去。构思足足想了两个月，最后定下来雕玉米。又经半年多时间创作，终于在1995年下半年圆满完成。"

这是一件人物造型刻画完美，巧色利用、巧夺天工，极具影响力的杰作。它不仅是张爱廷的代表作，也是青田石雕艺术的代表作之一。作品一面世，模仿作品铺天盖地而来，引起石雕界前所未有的轰动。

在这里，特别值得一提的是：几年前，陆续有石雕爱好收藏家欲以高价求购、收藏这件作品，但被张大师一一婉言谢绝。2006年，青田石雕博物馆建成以后，张爱廷正式向县政府宣布，将他的代表作《喜悦》无偿捐赠青田石雕博物馆。这引起了青田石雕界的强烈反响，许多石雕名师也纷纷向博物馆捐赠自己的优秀作品，大大丰富了青田石雕博物馆现代作品的馆藏数量和品类。

如今，这一件作品价格至少在上千万元以上，高价不卖，无偿捐赠，这是一种何等可贵的举动，何等浩瀚的胸怀！这就是大师不同于常人的地方，这就是大师的为人风格。大师却很平淡地说：这才是作品《喜悦》最好的归宿。

艺术这东西只有关注生活，其现代的情致、意趣和气息才会有所附丽和凸显。真正的创造应当是真情的流露和升华，与当代文化意识相呼应。大师为人为艺就是这种艺术感觉的真实写照。

《神州大地处处春》组雕（1978年作）（图2-46），现藏于青田石雕博物馆。较之于上面所述的夸张、浪漫之风格的作品，应该是张爱廷早期较为写实风格的代表性作品。

56个民族56朵花，中华文明的历史是各民族相互融合、共同发展的历史，神州大地、东西南北各有不同的风俗，56个民族各有各的优秀文化。《神州大地处处春》组雕，正是对中华各民族大融合文明史的一种深层次的表现。但由于题材庞大，张爱廷只完成雕刻了其中的8个民族小孩。2010年 6月，该组雕作为青

田石雕代表作品，参加了上海世博会青田石雕主题日的展示，广泛赢得了中外游客的好评。

这组民族小孩分别选择了汉族、苗族、朝鲜族、维吾尔族和景颇族。各人服饰、手中所持的乐器各不相同，充分反映了各民族的风情、风俗。苗族吹着笙，朝鲜族打着长鼓，维吾尔族托着吐鲁番的葡萄；傣族是一对的，一个高举鲜花，另一个打着手鼓；其他三个单组的汉族小孩或敲鼓、或击钹、或打腰鼓。在一片喜悦的氛围中，他们载歌载舞。同时选择的原料也是青田石中最珍贵的封门青、金玉冻和黄金耀。作品虽小，但小中见大、大中见精，见证了张爱廷大师丰厚的传统技艺功底和艺术学养……

"初谓未及，中则过之，后乃通会。通会之际，人书俱老。"（孙过庭《书谱》），概括了一个书家治书的一生，同时也揭示一个艺术家的至高境界。书法如此，雕刻何以不如此？张爱廷先生的雕刻艺术日臻完美，其艺术境界的"通会之际"已经到来（图2-47~图2-52）！

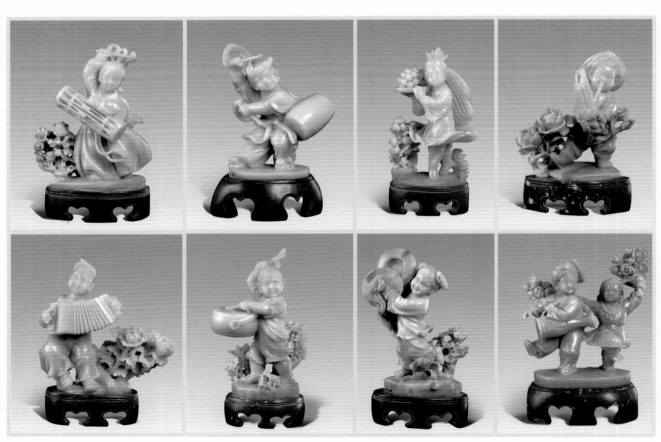

图2-46 《神州大地处处春》

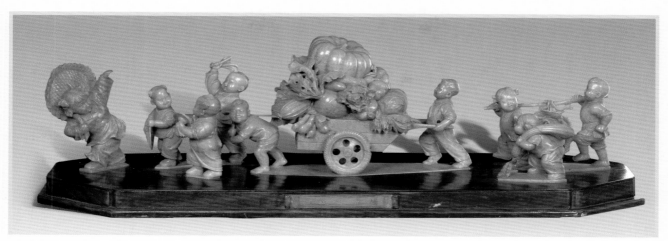

图 2-47 《满载送市场》

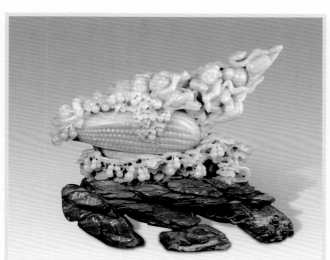

图 2-48 《喜悦》

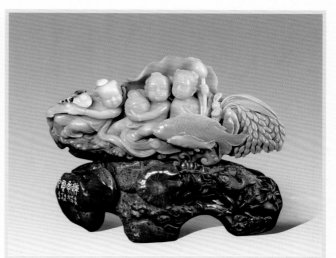

图 2-49 《连年有余》

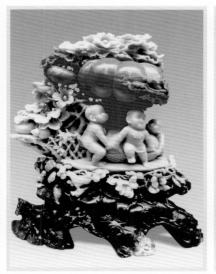

图 2-50 《田园欢歌》

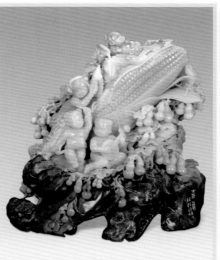

图 2-51 《喜悦》

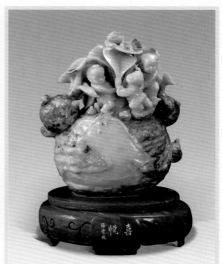

图 2-52 《喜悦》

第四节　人物雕刻口诀（图2-53~图2-58）

比例

全身七头最相宜，身三腿三脚是一。

肩宽为头两个长，臀宽一五不必疑。

头面双目中间取，面阔五分眼占二。

手按下颌与眉平，眉鼻横平与耳齐。

仕女

瓜子脸，凤凰眼，樱桃嘴。

兰花手，杨柳腰，人字肩。

表情

若要笑，眼角吊，嘴角翘。

若要哭，嘴角挂，眉毛蹙。

若要善，观音面。

若要奸，三角眼。

若要恶，眉眼鼻口挤一撮。

寿　星

全身四头恰恰好，前额突出顶似桃。

脸多皱纹耳垂肩，牙缺眼眯开口笑。

胡须长长挂胸前，手执龙杖捧寿桃。

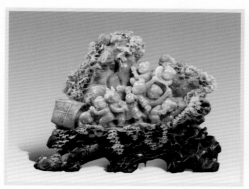

图 2-53 《捉迷藏》

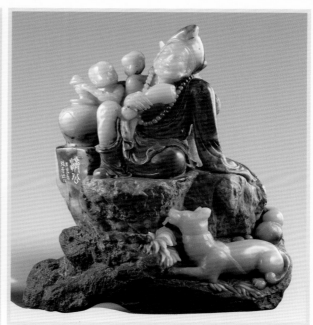

图 2-54 《弈》

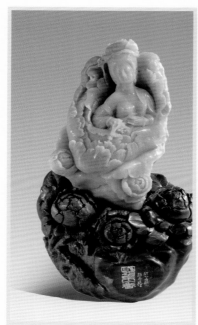

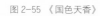

图 2-55 《国色天香》

图 2-56 《济公》

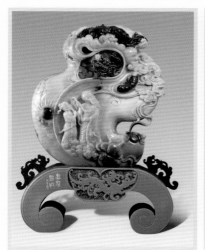

图 2-57 《画龙点睛》

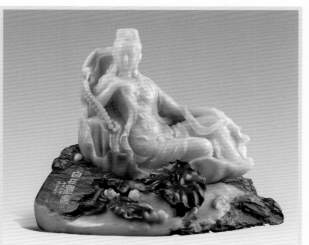

图 2-58 《自在观音》

作品赏析

第　三　章

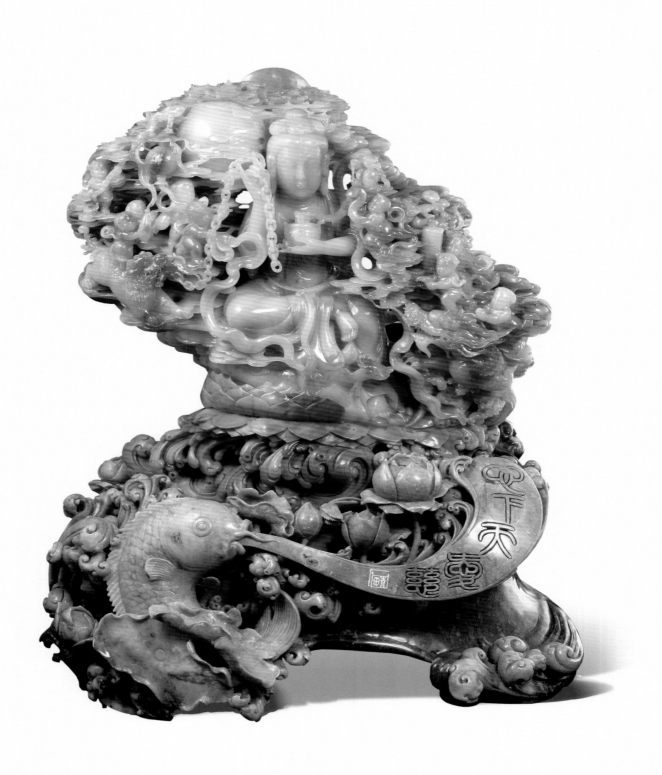

图 3-1 《慈悲天下心》

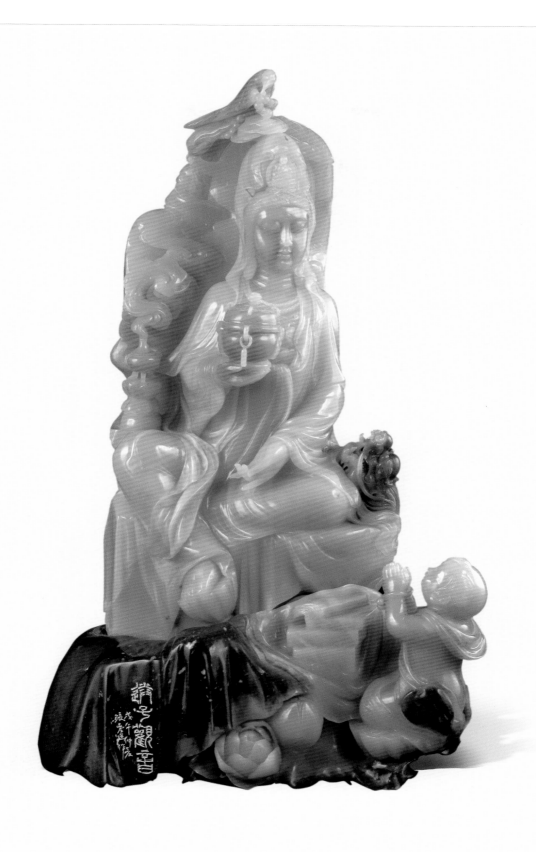

图 3-2 《童子拜观音》

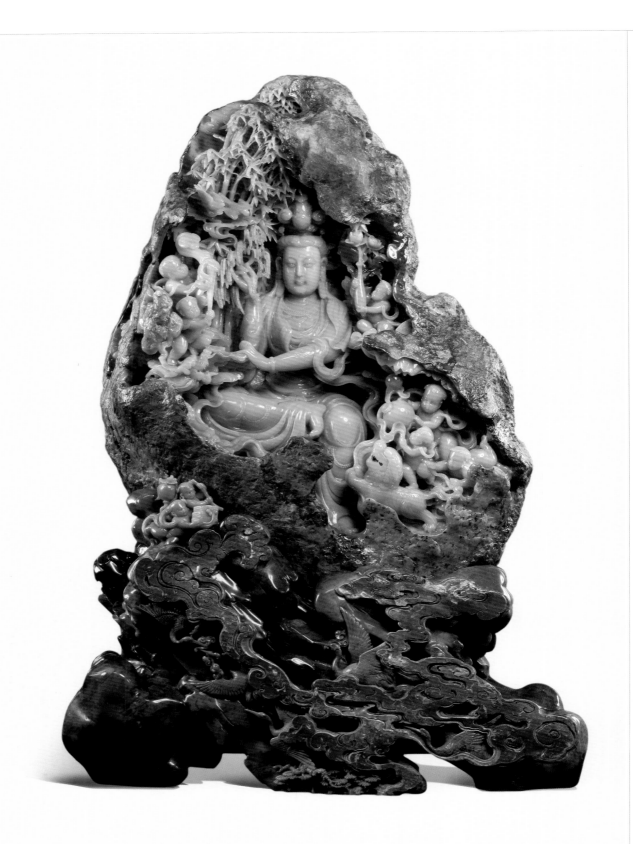

图 3-3 《观音》

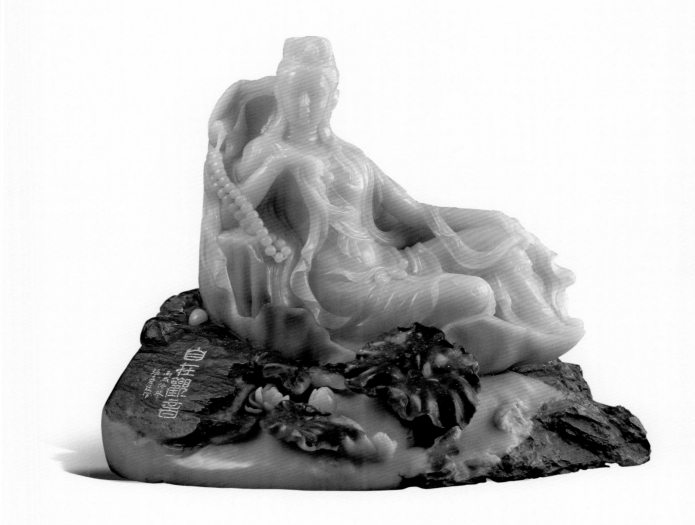

图 3-4 《自在观音》

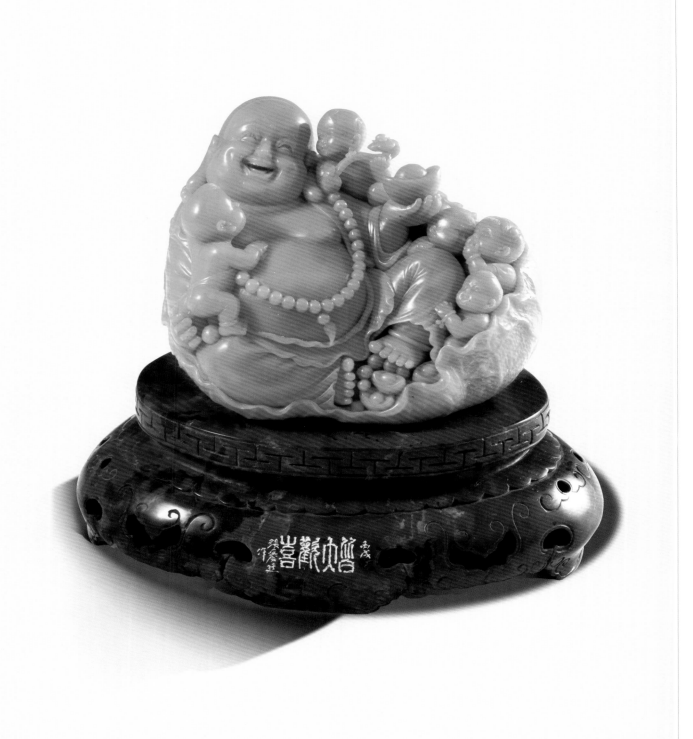

图 3-5 《皆大欢喜》

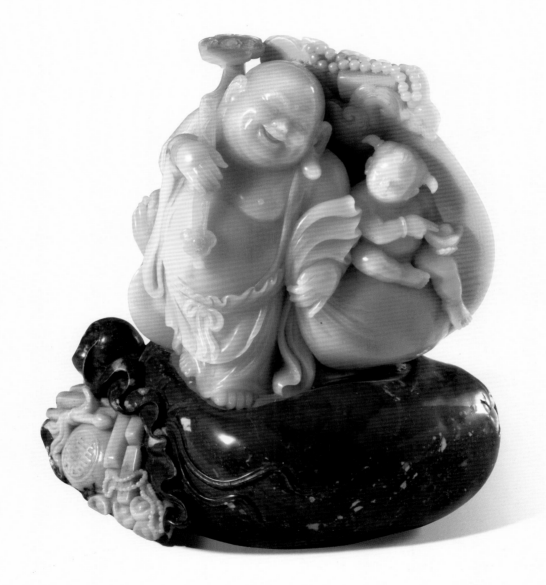

图 3-6 《弥勒》

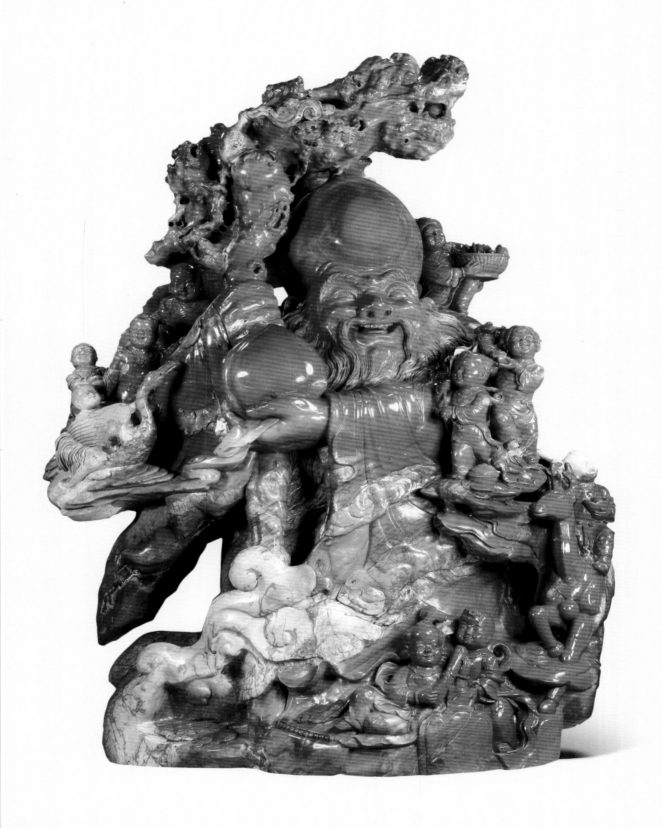

图 3-7 《寿比南山》

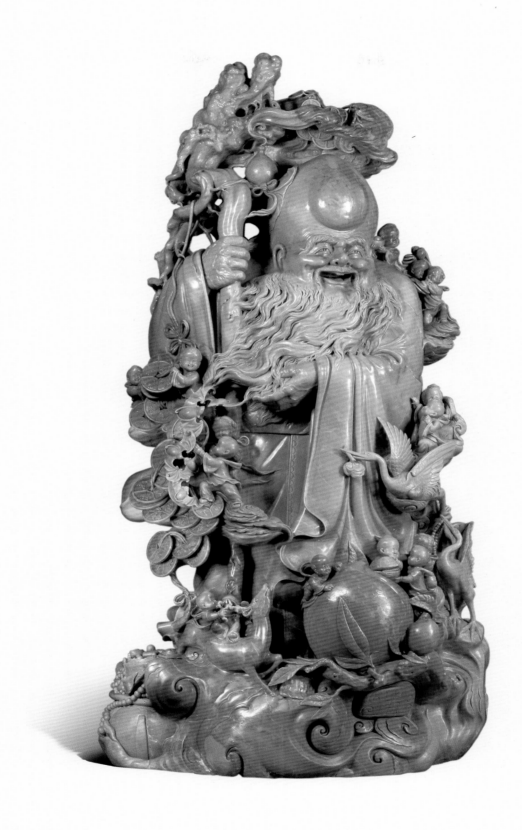

图 3-8 《鸿福齐天》

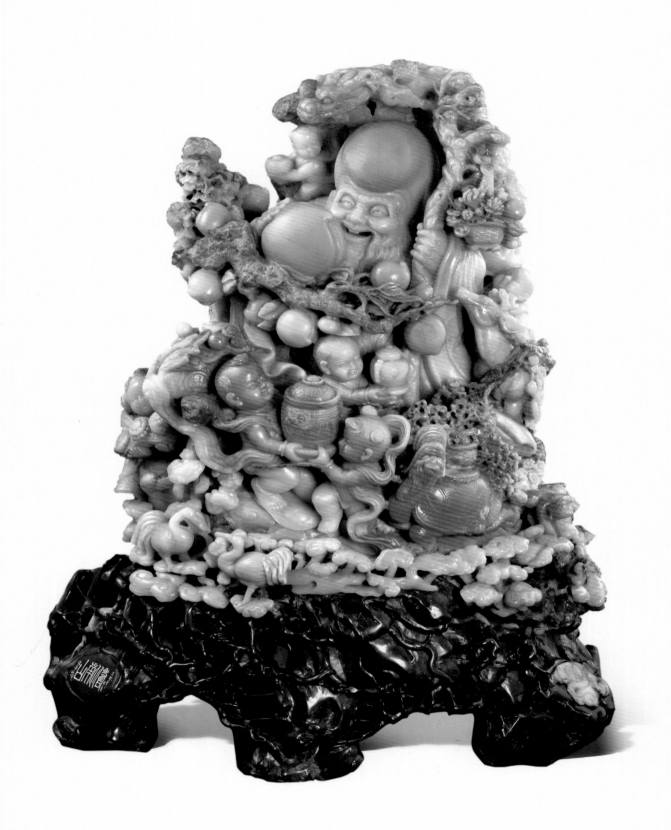

图 3-9 《寿比南山》

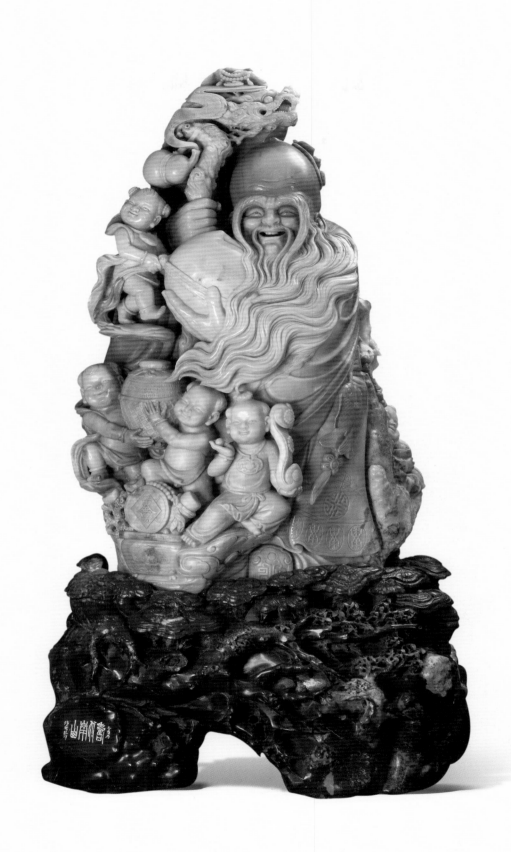

图 3-10 《寿比南山》

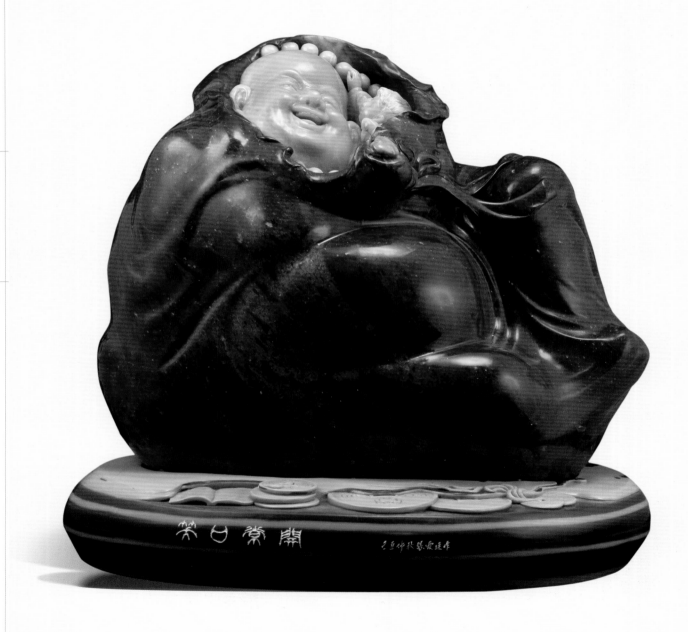

图 3-11 《笑口常开》

图 3-12 《皆大欢喜》

图 3-13 《纳福》

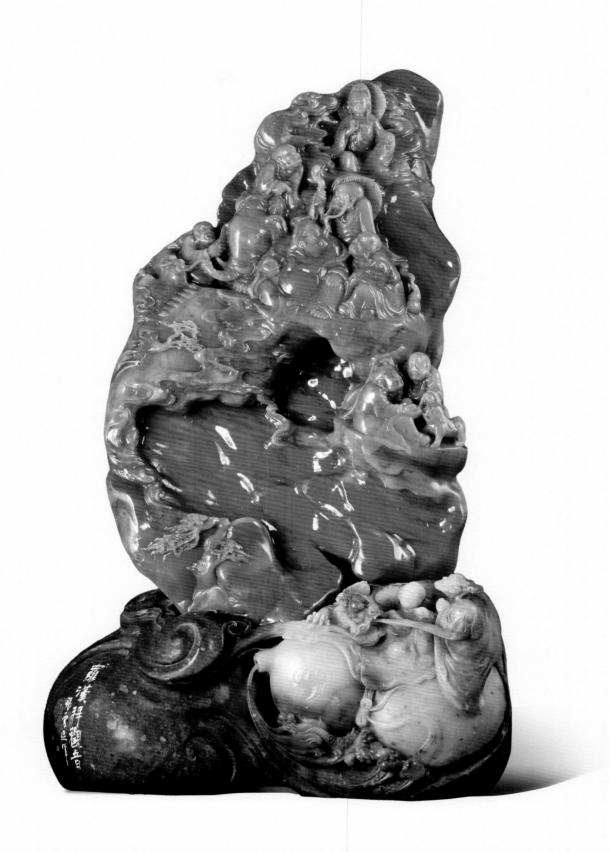

图 3-14 《罗汉拜观音》

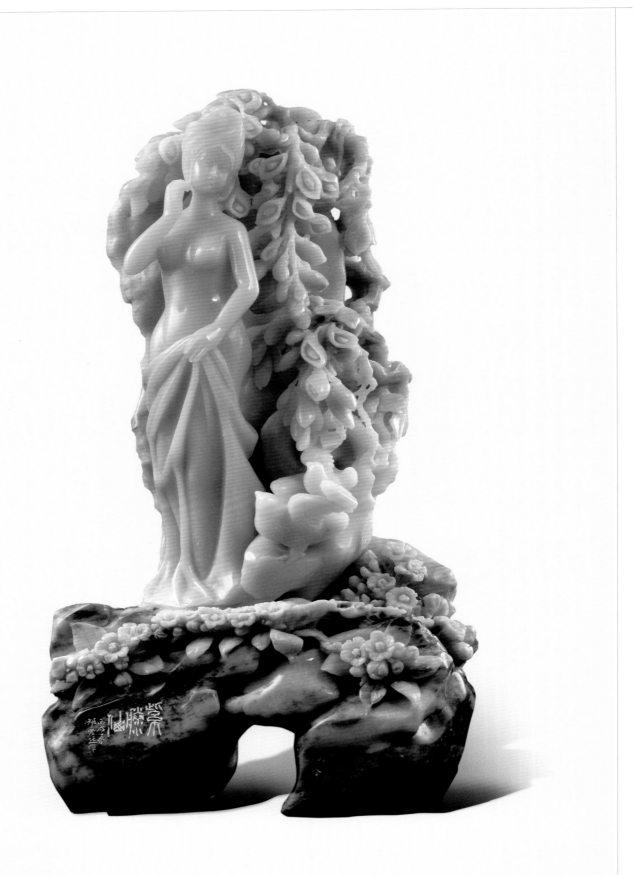

图 3-15 《紫藤仙》

图 3-16 《和平之春》

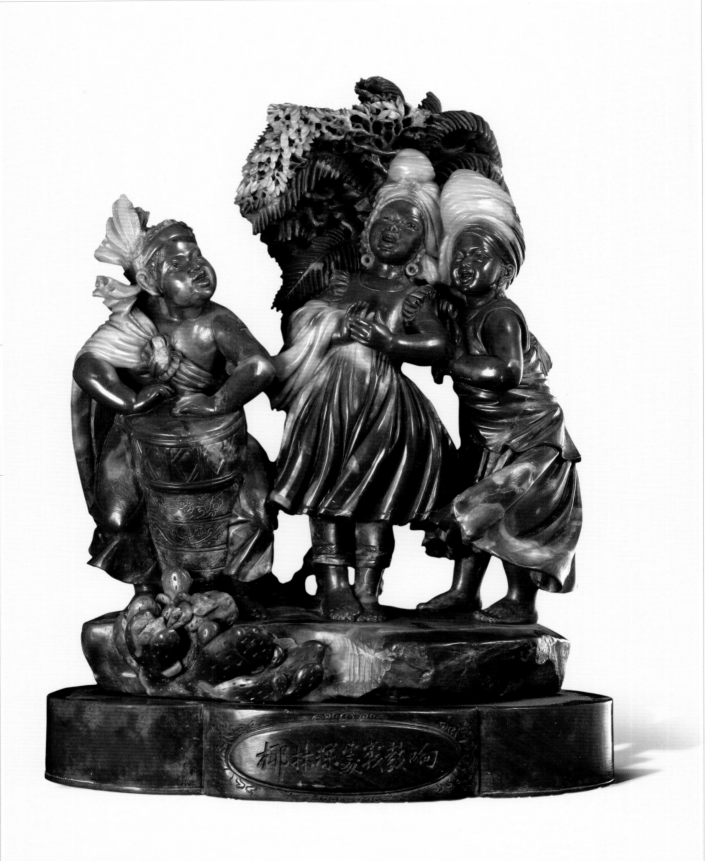

图 3-17 《椰林深处战鼓响》

图 3-18 《姐妹》

图 3-19 《春趣》

图 3-20 《和平之春》

图 3-21 《爱的诺言》

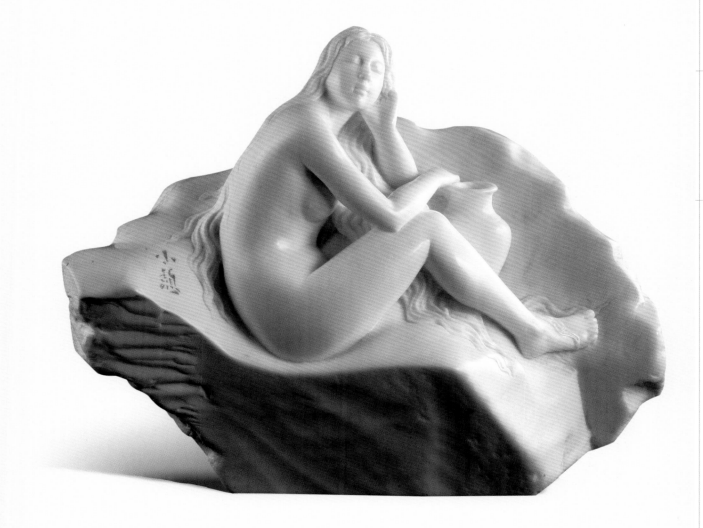

图 3-22 《惠安女》

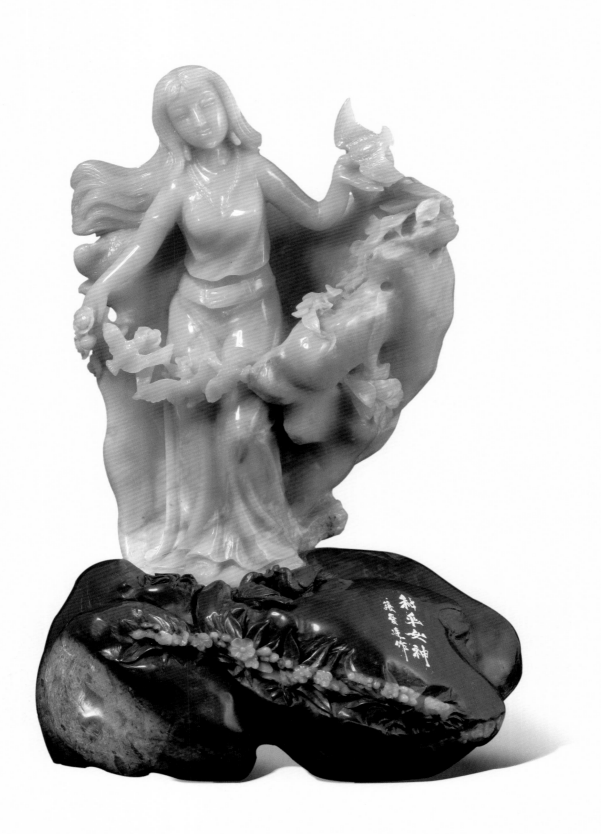

图 3-23 《和平女神》

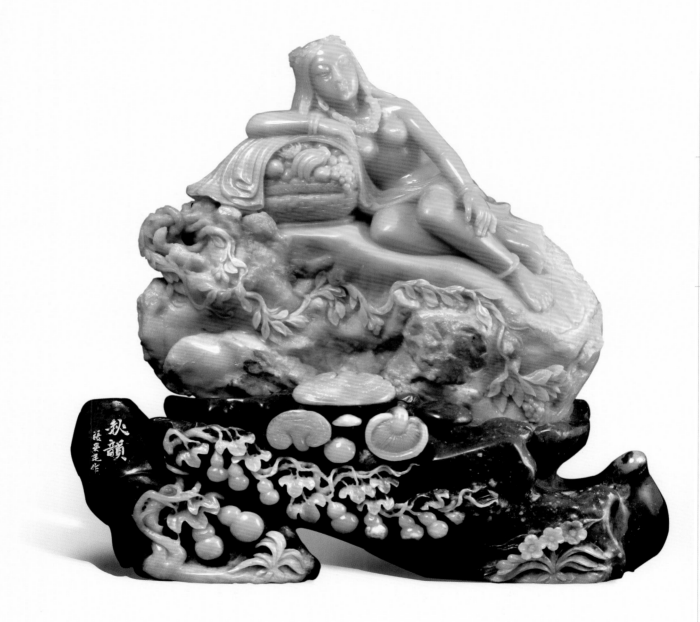

图 3-24 《秋韵》

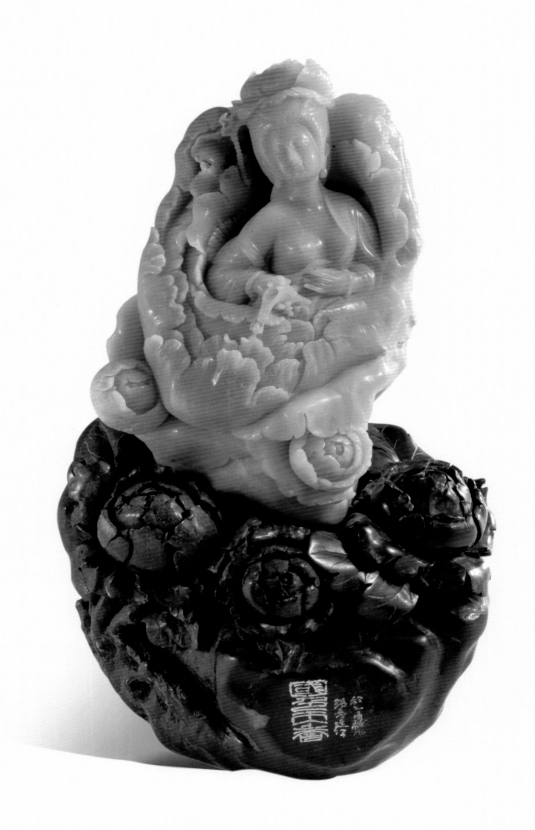

图 3-25 《国色天香》

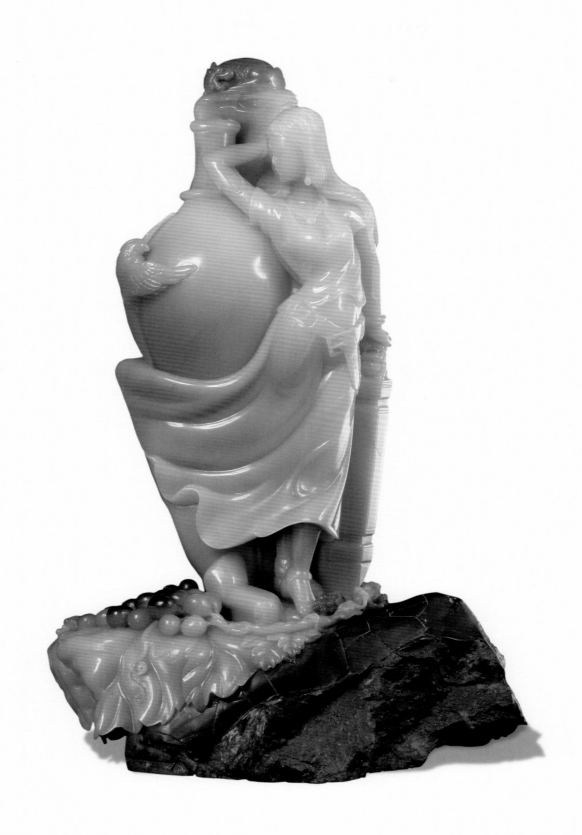

图 3-26 《古典之美》

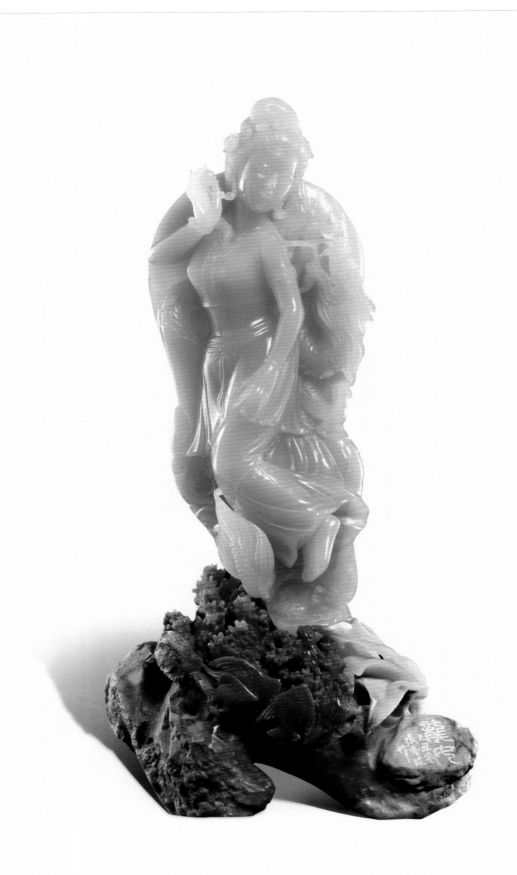

图 3-27 《龙女》

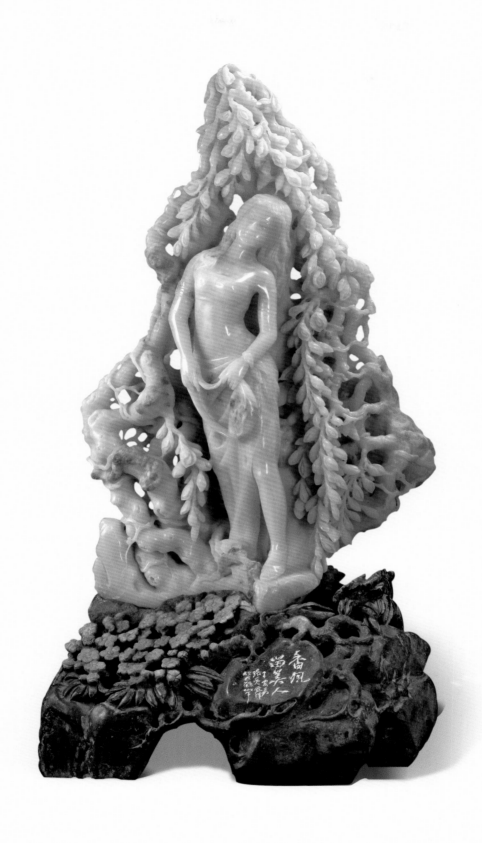

图 3-28 《香风留美人》

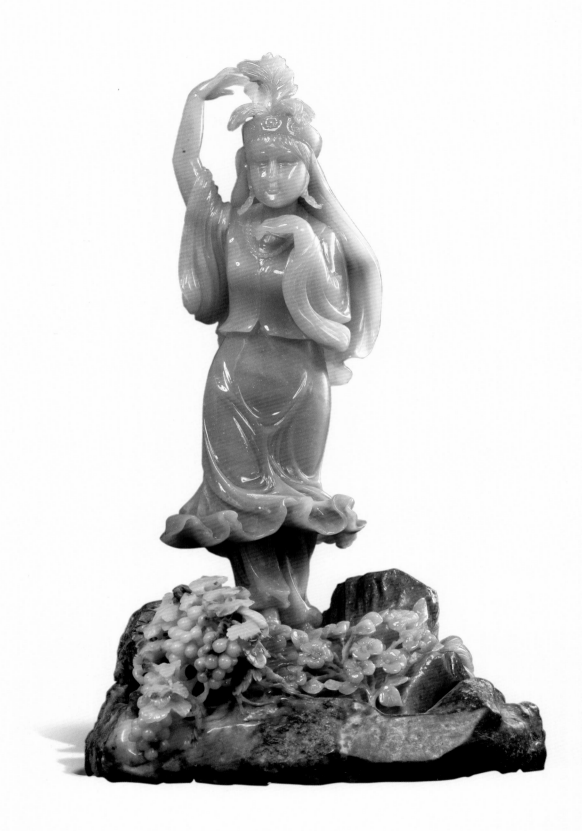

图 3-29 《新疆女》

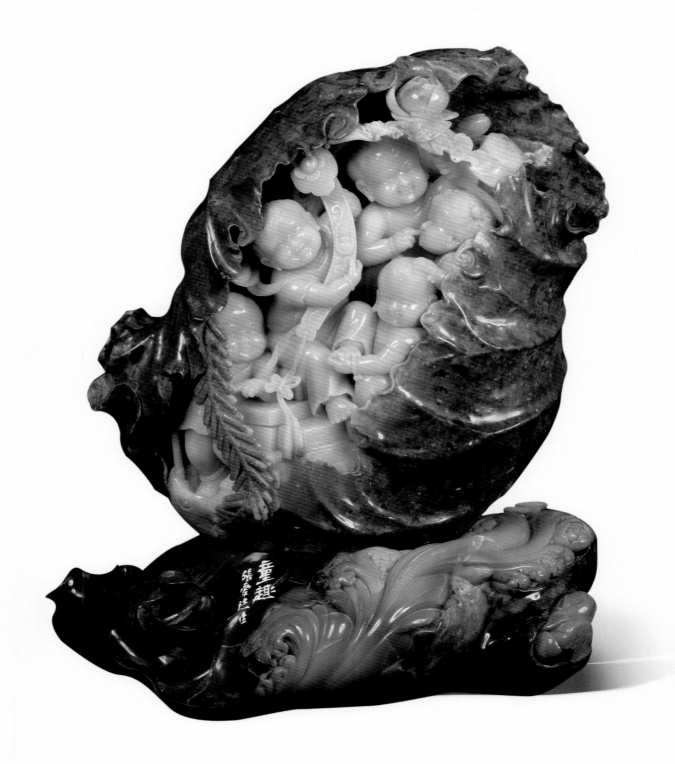

图 3-30 《童趣》

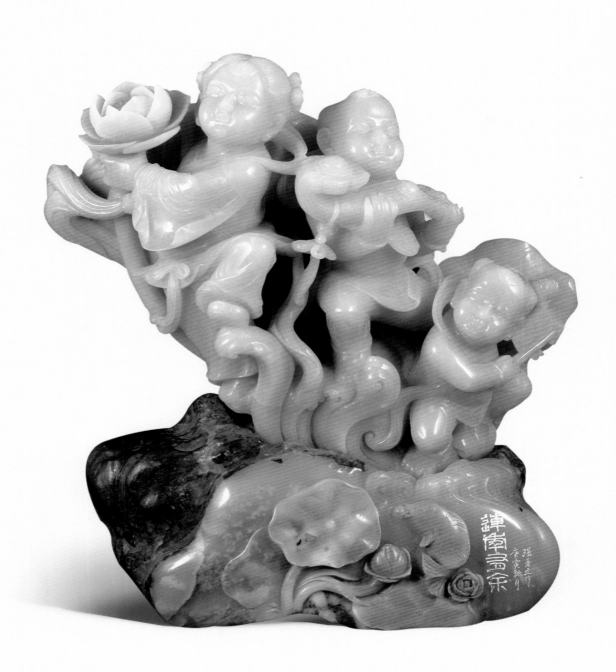

图 3-31 《连年有余》

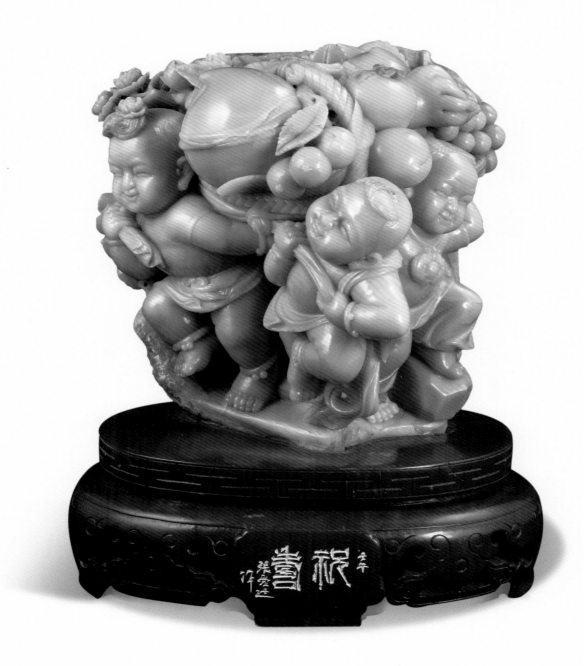

图 3-32 《祝寿》

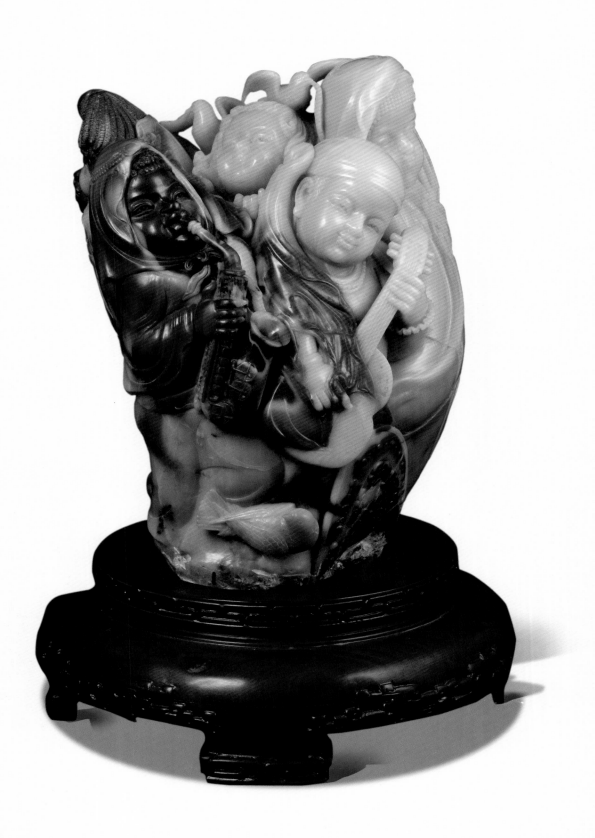

图 3-33 《和平之春》

图 3-34 《葫芦娃》

图 3-35 《弈》

图 3-36 《庆丰年》

图 3-37 《满载送市场》

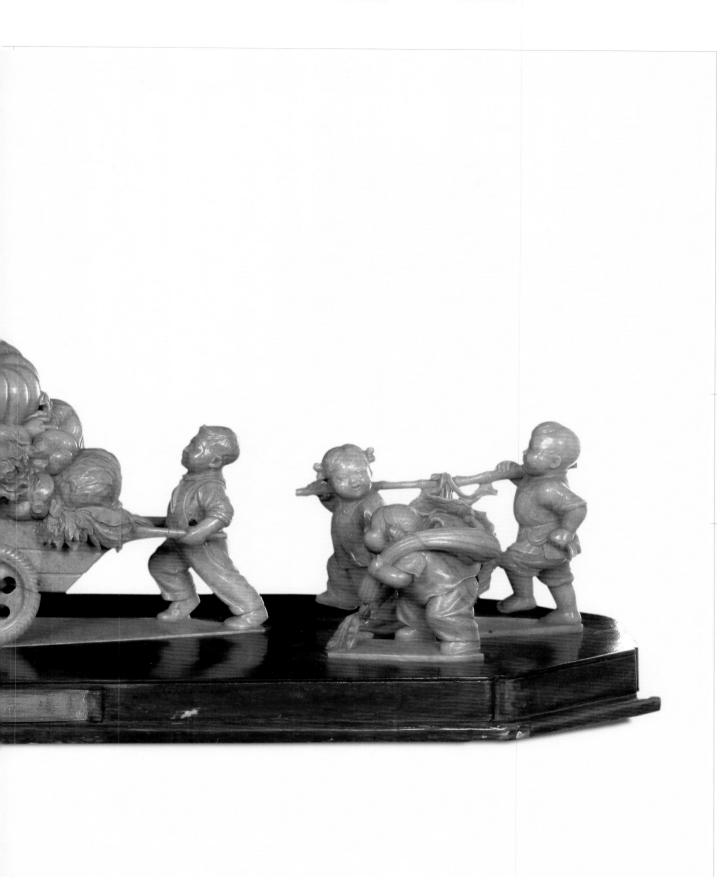

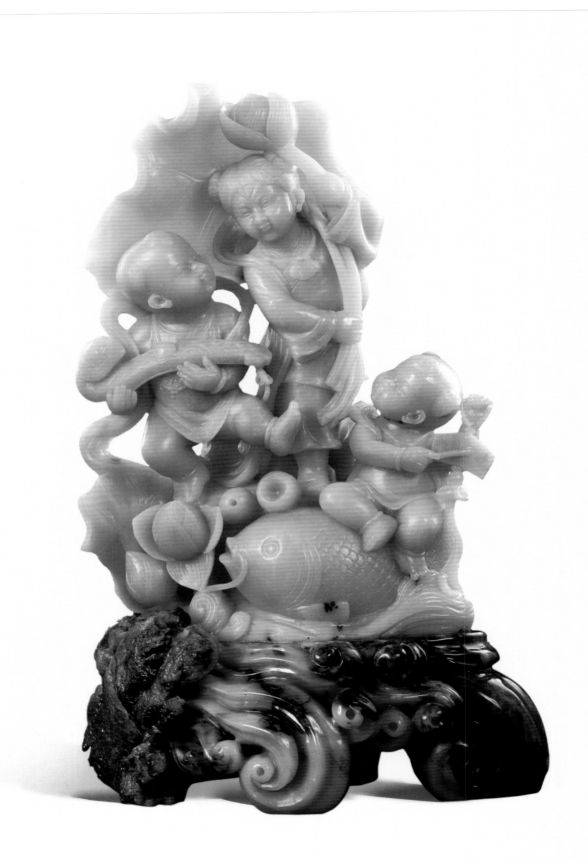

图 3-38 《丰收》

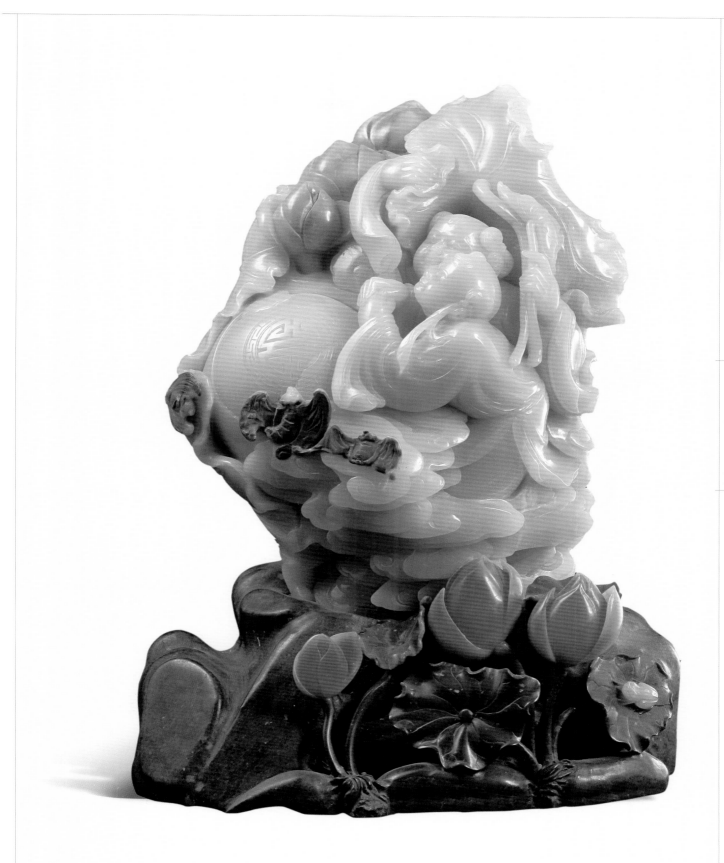

图 3-39 《和合二仙》

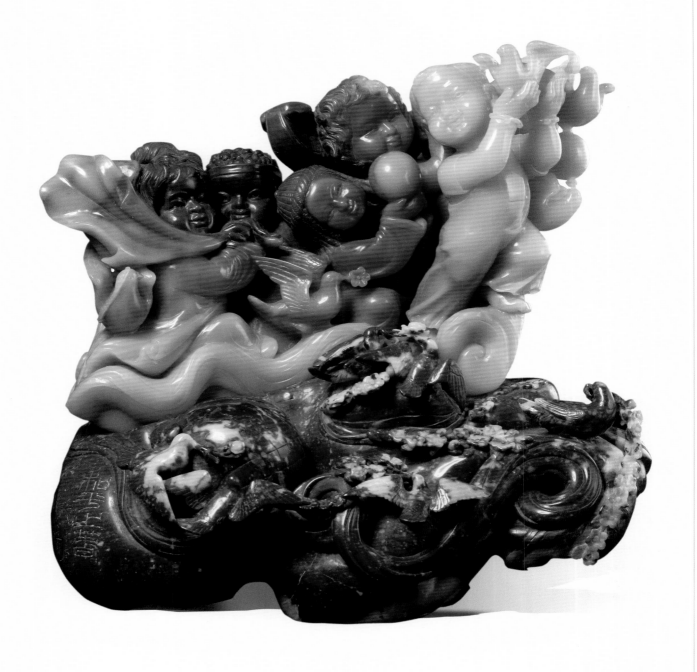

图 3-40 《和平之春》

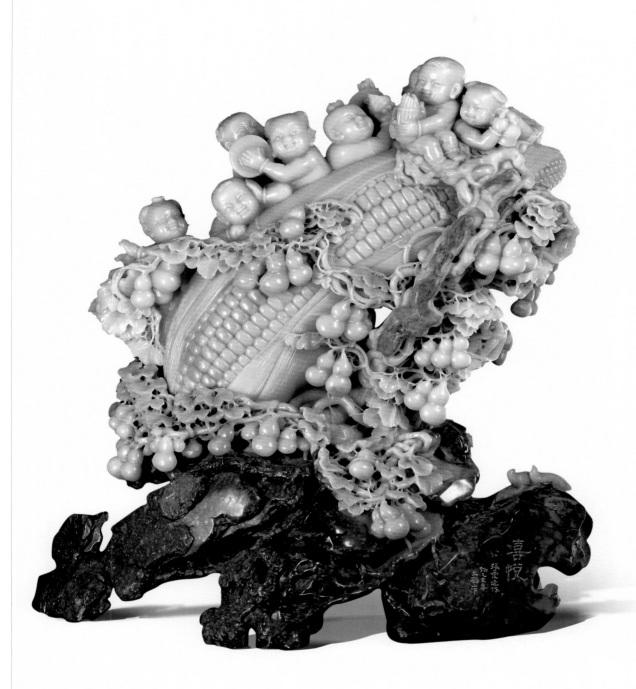

图 3-41 《喜悦》

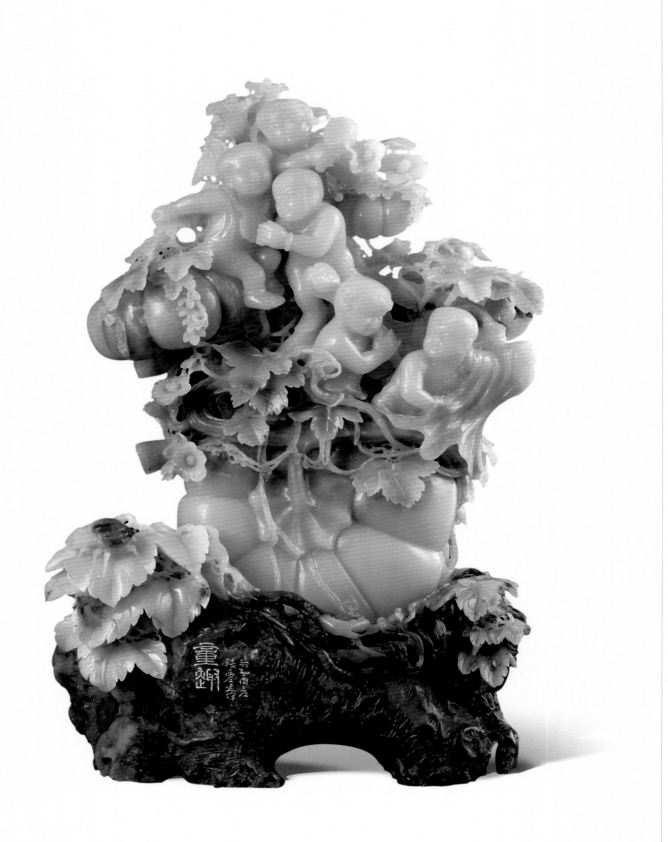

图 3-42 《童趣》

图 3-43 《神州大地处处春》

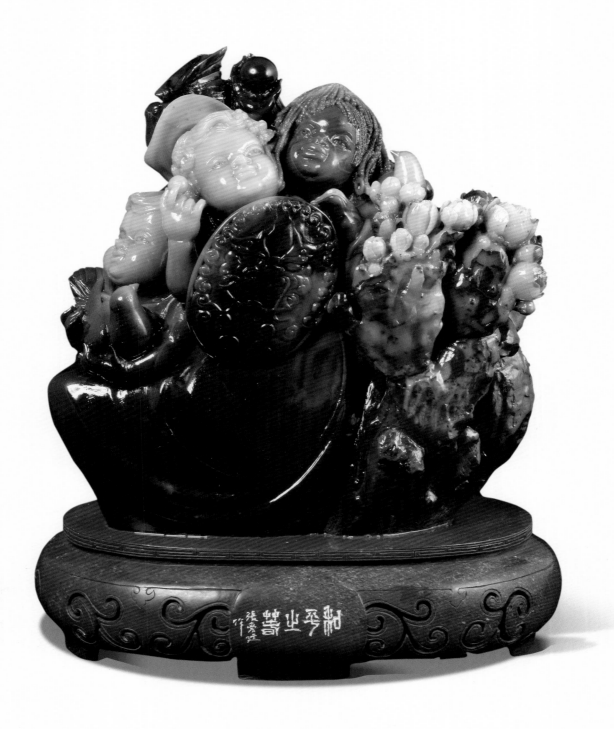

图 3-44 《和平之春》

图 3-45 《唐女马球图》

图 3-46 《金童玉女》

图 3-47 《舞狮》

图 3-48 《丰收》

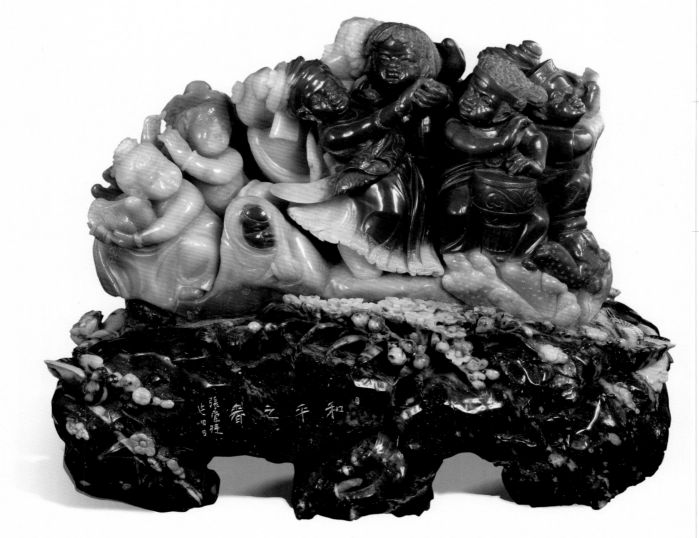

图 3-49 《和平之春》

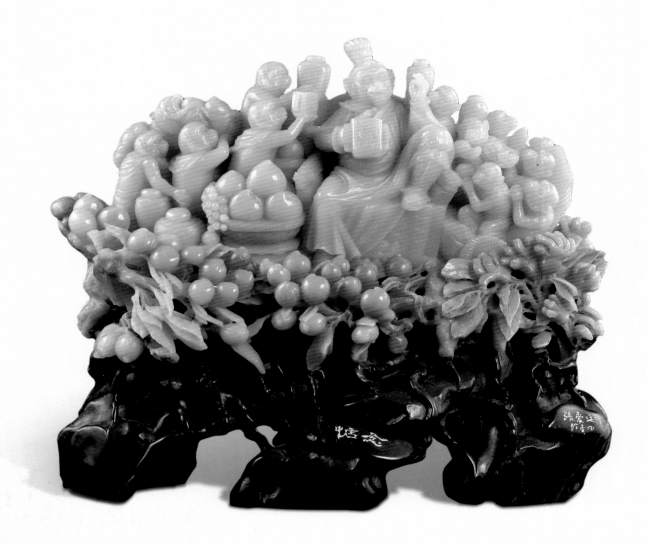

图 3-50 《惦念》

图 3-51 《乐在其中》

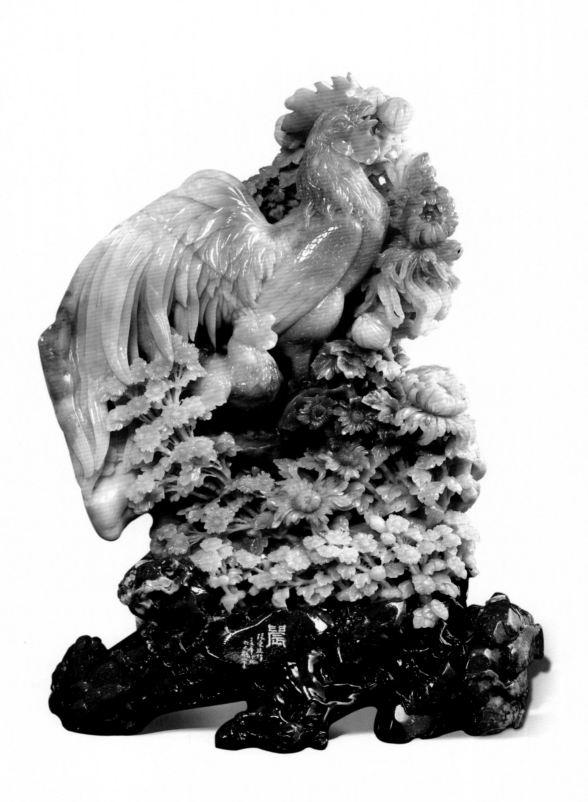

图 3-52 《鸣》

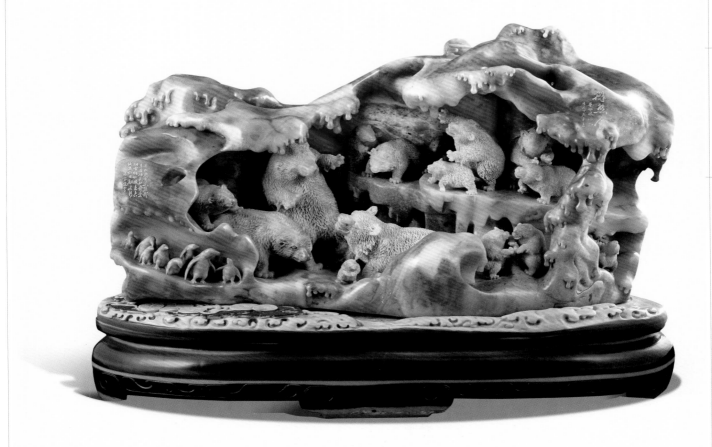

图 3-53　《群熊会》

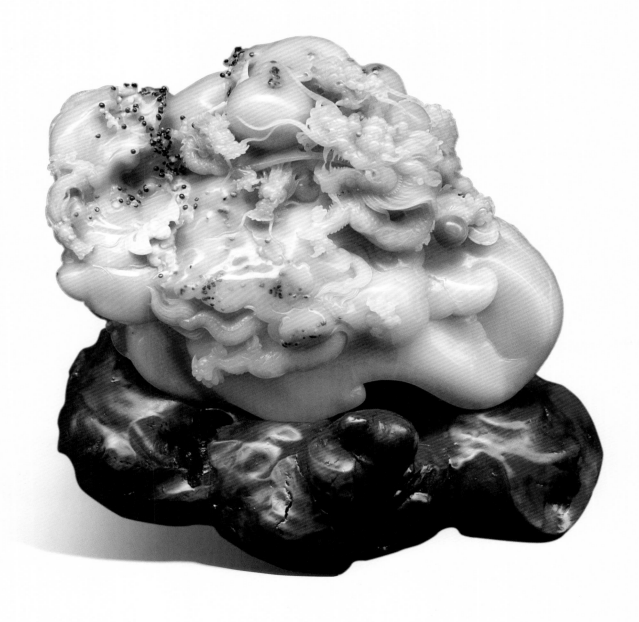

图 3-54 《龙行天下》

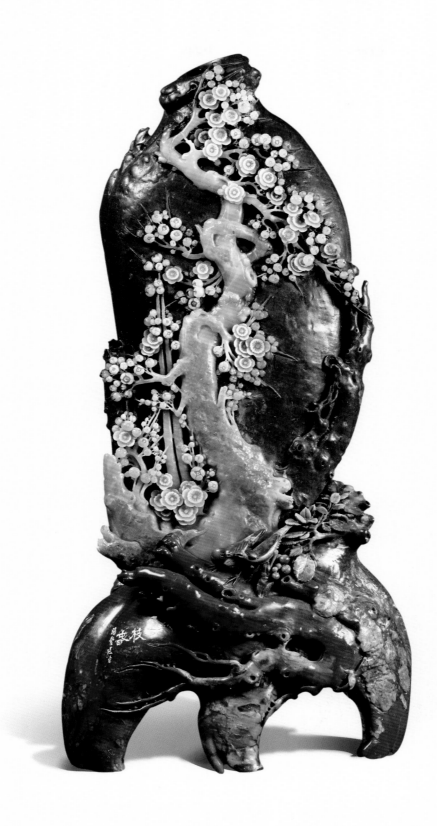

图 3-55 《报春》

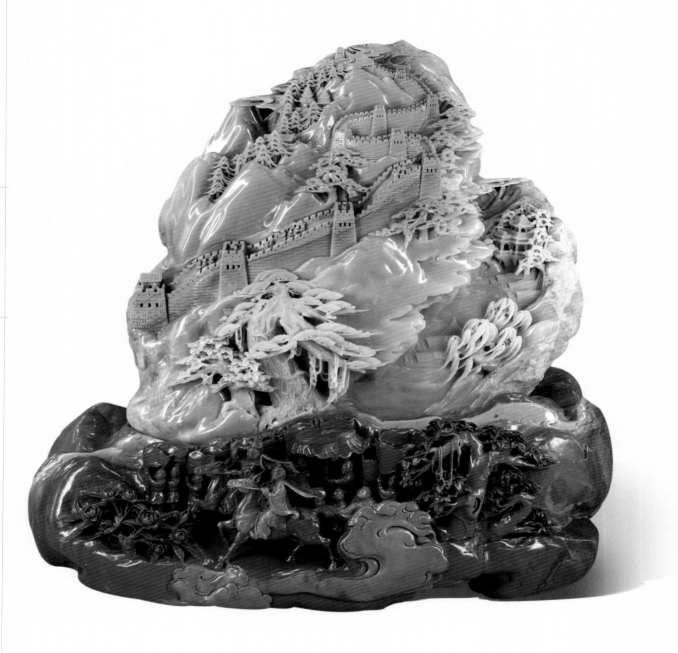

图 3-56 《千秋辉煌》

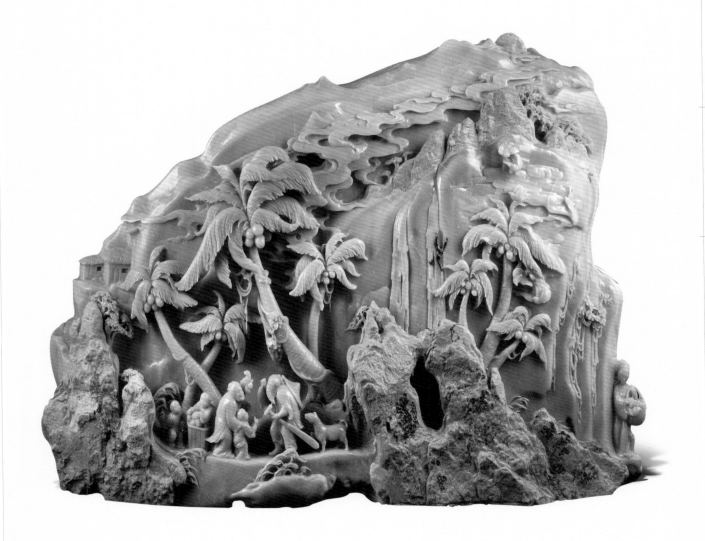

图 3-57 《南国风光》

道可以道 非常之道
——大师语录

第 四 章

在长期的艺术创作实践和感知中，大师总结了不少艺术经验，形成了系统的理论。或论历史、或言创作，这些真知的积淀凝结着他的"通会"之道，直抵他的艺术真谛，同时闪烁着一个独具个性化的艺术大家的思想风貌。本章特辑语录，大多来自于大师的刀耕笔种，以及日常对其弟子们的教诲。

第一节　青田石雕发展史

青田石雕是利用浙江省青田县出产的雕刻石料，以镂雕摆设观赏的装饰品为主的一种民间工艺美术。它有较悠久的发展历史，积累了丰富的题材和表现手法，形成了自己的艺术特色和风格，充分显示了我国劳动人民的高度智慧和创造才能。

新中国成立以后，青田石雕有了巨大的发展，使传统艺术焕发出青春，在我国与世界各国人民的文化艺术交流和经济贸易交往中，青田石雕亦发挥着积极的作用。在一次工艺美术展览会上，一位外宾参观青田石雕以后，在留言簿上写道："在离开的时候，我们不能不买一块石头，因为这块小石头被中国的艺术家变成了有生命的东西，它将使我们永远怀念美丽的中国。"

我们这个民族有数千年的历史，有它的特色，有它的许多珍品，青田石雕就是其中之一。随着石雕生产的不断发展和技艺水平的提高，许多人想了解青田石雕，从中可得到启示和借鉴，同时青田石雕亦有许多有价值的东西亟待总结和探讨；因此我们试图以青田石雕的历史、石料、技法和创新等方面作些介绍及初步探讨，以期抛砖引玉，以求对工艺美术的发展有所促进。

青田石雕源于民间，在旧社会一向为统治阶级所鄙视，被称为"第三十七行"，所以没有文字记载，亦很少有作品保留，对其历史较难进行确切的查考。

但据青田石雕的发源地——青田水南区山口方山一带的民间口头传说，青田石雕起源于六朝至宋代。据传说，宋代方山一个农民上山砍柴时，不慎一刀劈在石上，仔细审视刀口，并无卷扭崩缺，而岩石却被劈下一块。这块石头晶莹如玉，以刀劈削，掣掣作响，粉末飞扬。这个农民十分好奇，遂带回家中，琢磨成一方图章。这就是传说中最初的青田石雕，今天统称为"图书石"。

1959 年，在山口村沿开掘公路时，曾发现一只陶罐，经鉴定为两宋遗物。

与这只陶罐同时发现的，还有一只用"图书石"雕成的小猴子，高仅 5 厘米左右。这只猴子双手捂嘴，双膝屈缩胸部，犬似坐着吃桃。可惜这只小猴子当时未经科学鉴定，而现在又已遗失。

但据传，山口村林姓系元末明初始从外地迁入，可见在元代，山口方山一带有人从事"图书石"的开采和雕刻，这是毫无疑问的了。按《青田县志》所载，唐代设立了青田县，隶属于处州府，至宋代时，我国的绘画和石雕艺术已相当发达。南宋又建都临安（即今杭州），浙江便成了当时政治、经济、文化的中心区域。当时的温州亦相当繁荣，青田毗邻温州，与瓯江相通。因此，在南宋时期青田的社会经济文化已有一定发展，在这种情况下萌芽青田石雕完全可信。

青田石雕从萌芽到成熟，经历了一个约 1600 多年漫长的演进期。这个演进期青田石雕都刻些石碗、石槽、笔筒、墨水池、石香炉等供品，山口村头龙溪庙里的供桌上有着一只"图书石"雕刻成的石香炉，其体积与谷箩的大小相当，重约 100 公斤，上面镌刻有"明景泰王中年春立"字样，"明景泰王中年"即明景宗三年（公元 145 年）。这只香炉三足齐腹鼎立，无耳无盖，亦无花纹装饰，炉面凹凸不平，隐约可见刀凿痕迹，但炉口、炉腹的圆周和三足均分已很精确。可见，在明代中期，青田石雕还是作为一种明显的石匠手工艺而流传着，主要还在于讲究实用，与当时的青田社会经济和文化的发展相适应。

到了清代初期，青田石雕才初见成熟。《青田县志》载有一首清初的《方山采石歌》，全诗中心内容感叹石雕艺人的艰辛劳动，因为当时雕刻所需要的石料大多是艺人自己上山开采的。诗中开头六句反映了当时青田石料艺术的大概面貌："方山石，石何奇，巧匠斫山手出之，大者仙佛多威仪，小者杯杓几案施，精者篆蟠蛟螭，顽者虎豹熊罴狮。"这时的青田石雕已经以雕刻石香炉等进而雕刻人物及动物，从雕刻实用品进而雕刻供摆设的观赏品。同时，石料的大小精粗、形态等因素已经有了不同的利用，有了一定的因材施艺的手法，这在艺术上无疑是一大进步。

《方山采石歌》顾名思义是讲采石，因此对石雕作品不能作广泛的详细描写，所以诗中列举的人物及动物，从字面看，都是立体圆雕。但事实上，从当时雕刻的大量作品来看，在这些人物和动物的旁边，已经有些衬景，有了一定的层次和镂雕因素。至此，青田石雕的艺术特色已经初具雏形，并渐成熟。

现存一只相传为清代中期雕刻的石香炉，在艺术上与明景秦王中年所雕刻的石香炉已经迥然不同。这只香炉的炉腹呈扁圆形，圆周直径约为 20 厘米，炉腹三面有描绘逼真的荷花等浮雕，三脚下端为虎爪状，上端饰有虎面纹，炉腹底部、三鼎脚之间刻有一头立体古狮，脚底镂空绣球。整个香炉雕工极为精细，可以确定这完全是成熟时期的作品。

因此，可以大概得出结论：青田石雕起源于公元 4 世纪的六朝，成熟于清代，而中间历经了约 1000 多年的演进期。青田石雕成熟以后，不久即迎来了一个繁盛时期。

青田石雕当时的国内主要集散市场是浙江普陀。那里是江南一带的佛教活动中心，一年三次，香客云集，各种工艺品亦到那里赶庙会、做生意。青田石雕有的席地设摊，有的开辟店面，向香客出售。因为青田石雕毕竟不是生活必需品，只有在这种场合才能有所销售，所以历来国内销路十分有限，这是它发展缓慢的主要原因。但当 1840 年鸦片战争以后，外国列强的入侵，破坏了当时中国农业和家庭小手工业相结合的封建社会经济，许多销售业者被迫破产。青田石雕却因为它的特殊性，没有受到很大冲击。

外国列强的入侵，致使满清政府被逼向外"门户开放"，海外航运的频繁亦提供了方便条件。于是，1893 年（清光绪十八年）青田石雕第一次被搬运出国，并赴赛南洋劝业会、意大利都朗会。1905 年（清光绪三十一年）参加了比利时赛会，1915 年又参加了巴拿马赛会，均受到国外人士的一致称羡，叹为奇观。

据青田石雕参加巴拿马赛会的说明记载："此石自宋世开辟以后，但制为文房之雅具和文人所用之图章，人间万物而已。引起为过昂，销行为广。清光绪十八年，有山口村商民季兆等七人购买百货，自南洋群岛及印度一带销售辗转至法兰西境，事业日渐发达后群相效法，纷纷以出洋贸易为能，视远历重洋如归村市。近 20 年来亚洲之全境，欧、澳、非、美之国等巨镇，无不有青田石雕商贩的足迹，特别是东南亚。于是，青田石之名，遂达声誉全球，每年到外国经商者不下千余人。然此意不过稍发其端，为能经此货之量也。"从中可以窥见当时贩运青田石雕出国经商的盛况，这些出国经商的人中，亦非全是商人，有的则是因为在家乡穷困潦倒，背着石刻工具到国外谋生的石雕艺人。后

来邹韬奋《在法国的青田人》的一篇通讯中，也曾写到这些青田人在国外备受凌辱，境况并非都好。不过，从此确实打开了青田石雕的国际销路，刺激了它的迅速发展。

据当时粗略估计，清代末年，各处艺人约1000余人。到抗日战争前，青、温两地的石雕艺人有3000余人，尤其是青田县山口、方山一带，男女老少都会雕刻，专业艺人亦不下千人。据1931年《工商半月刊》记载，当时青田石雕除国内销售销量外，全年外销量约为1万箱，每箱普通30元，中等60元，特等120元，全年总之70万元。这些外销石雕都由温州、上海经香港而转销国外。

在抗战前8年，国内各主要港口上海、天津、北京、广州、温州等地均有专门推销青田石雕的商店，特别是上海、温州两地，这种商店更多。如在上海就有金玉相石庄、奇石斋、冻石公司等，大多集中在旧榆园附近。在温州的打镙桥一带，曾开设过20余家石雕商店，以"金石林"为最大，青田石雕产品大部分由该店承销。

据1933年《中国事业志》记载，当时青、温两地有石雕工厂七八十处，最大的工厂有艺人40余人。这些工厂中男的占四分之三，女的占四分之一，每日工作10小时，工资却很低微，因而工厂主可以获得比他们付出的成本高8倍甚至十几倍的利润。大多数艺人虽然没有进入工厂，在自己家中的墙角或破庙祠堂的廊檐下雕刻，如山口的关帝庙、文昌阁，有住的陈家祠、城关的杨家祠等，都是当时艺人集中雕刻、相互传艺的地方，但他们的产品仍由石雕商人收购。每当"六月荒"或年关时节，即艺人最需要用钱的时候，商人们就对石雕产品大开杀价，名之曰"杀穷汉"，所以这些艺人所受剥削亦很惨重。

然而，石雕艺人用自己"琢云楼月""探澈天浪"的辛勤劳动，终于将青田石雕艺术提高了一大步。这段时间的产品，据当时的记载有如下几种：1.文具类，如书夹、砚台、笔筒、笔架、墨水池等；2.香烟盒、烟灰缸等；3.香炉、宝塔、蜡烛台等；4.图案章类有"八宝盒""十二凤"等；5.花盆类有葡萄盆、梅花盆等；6.各式小台屏；7.花瓶类有牡丹平、菊花平、树形瓶、荷叶瓶等；8.鸟兽类有象、狮、龙、虎、鹰雀、小猿猴等；9.人物类有嫦娥、观音、八仙、寿星、弥勒佛、渔翁、樵夫及其他历史人物等；10.各式山水风景；11.各式花鸟小品；12.其他包括一些主题性的创造、建筑上的装饰等。这些产品有的是生活用品，

有的是艺术欣赏品。有浅刻、浮雕、立体圆雕，而山水花鸟类作品，大多是多层次镂雕。在艺术方法上，当时已十分重视"巧色"。据青田石雕参加巴拿马赛会的说明书介绍，每制一精品，切磋琢磨之工，非经年累月不成，能者又有随时应变之巧，如刻意见料，外层常石，里面忽见一白冻，即刻为白鹤或明月；间以烘冻，即刻为红日；见一黑冻或苍冻，即刻为乌鸦、山鼠之类，变化之妙在于其人。

在各处石雕工厂里，招艺人时，也有用一块石料锯成两半，同样的色彩，有看谁利用得恰当确定雇佣谁或工资高低的传说。这说明对色彩利用的好坏，已成为当时青田石雕的一条重要的艺术标准。

很明显，随着青田石雕销路的扩大，艺人的艺术眼界也扩大了，他们在长期的艺术实践中，充分吸收了玉雕、牙雕、东阳木雕和黄阳木雕等姊妹工艺美术的长处，根据石雕的特点，经过消化和发挥，形成了自己的艺术特色和风格，从而成为别具一格的工艺品种。

以清代为例，各处刻工虽不下千人，而称为妙手者，唯有山口村周芝山兄弟。这是青田石雕到目前为止，有姓名可查的最早的著名艺人。到抗日战争爆发以前，著名的艺人数量就已不少，而且他们往往各有专长，如伊阿岩的人物、金精一的山水、张仕宽的葡萄山、金南思的浅刻、董瑞丰的梅花、金叶的牡丹等，在当时都有盛名，现今的一代老艺人，都曾向他们学过艺。但是现在这一代师徒，都共同经历了青田石雕毁灭性的灾难时期，即抗日战争以后到1949年新中国成立前夕。

第二次世界大战爆发以后，青田石雕销路几乎全部断绝。抗战胜利后，国民党又发动内战，横征暴敛，拉夫抓丁，石雕艺人的生命受到极大威胁。因此，到解放前夕，幸存的艺人多改行转业，流落他乡，能坚持石雕生产的艺人已经寥寥无几，短短的数年间又把整个青田石雕行业摧残得萧条冷落、奄奄一息。

新中国成立后，党为了挽救青田石雕，号召老艺人归队就业，恢复生产，并于1954年成立了城镇、山口、方山、油竹四个石雕生产合作社，艺人从100多人迅速增加到400多人。从此，青田石雕走上了社会主义的康庄大道。经过一段时间的努力，队伍日渐壮大，在"百花齐放、推陈出新、古为今用、洋为中用"的方针指引下，先后选送了20余名艺人到美术学院学习培训，使优秀

的传统艺术得到了继承，并在继承中努力进行创新，创造出一批富有时代感、深为群众喜闻乐见的好作品，从而促使了青田石雕艺术的迅速发展，取得了空前繁盛的局面。特别是改革开放政策的落实，有七八千人从事石雕，工作销量特别好，青田石雕的生产数量远远地超过了任何历史水平。

第二节　雕刻寿星的体会

要雕刻好一件作品，首先要深刻理解作品的内容，突出主题思想，拿到一块原料就要琢磨考虑做什么题材合适。主题的深化、性格的塑造、情节的开展、结构的安排、色彩的利用要做到恰到好处，使作品达到独特的造型和完美的效果。

寿星是我国神话故事中的长寿仙翁，是象征健康长命、幸福吉祥的福星，是人们美好愿望的理想化身。刻画好寿星需要通过丰富的想象力，运用极端夸张的艺术手法，以塑造出受人们普遍喜爱的上古老翁形象。

寿星有着矮墩墩的个子，挂着拐杖，满面春风，手托着寿桃，步履蹒跚却精神健朗；头颅硕大，前额凸出，显得福大而寿高；两耳垂肩，一副慈祥可亲的表情，是一位寿比南山、福如东海的高人。他既有一股上古神仙的遗风，又有一股凡人的长者气质。寿星形朴而情雅，貌平而意高，可谓凡俗中具美感，朴拙中显高雅。刻画寿星形象要老而不衰，神志自然，隐有仙风道骨之气，表情生动，形象丰满，露以和蔼可亲之貌。

除了对寿星本身有精心细致的刻画以外，还要夸张龙头拐杖和仙桃，雕出图案天真活泼的童子、鹿、鹤和蝙蝠，配以册书、如意等道具，底座辅以蟠松，夹以丛丛松针，寓意福、禄、寿、禧俱全，吉祥如意和松鹤长春之意，使老翁与童子情节连贯，动作呼应，鹿鹤亦显灵性，模拟如人格化，气氛异常热烈，一派喜气洋洋的场面。

更重要的是重点刻画好头脸，笑得要亲切感人，使人越看越是在笑，而且笑出声来，然后看的人跟着笑。寿星的前额必须要凸出，额骨头颅夸张成寿桃形才好看；刻眼睛要形似弓，下刀要有功力，才有神气；雕眼球时要注意考虑光感，鼻翼要跟着笑肌上拉；咧嘴时嘴角向上，咧得适中；舌头雕法是，咧开

嘴能看到舌头，缩短而往下露出两颗门牙。

总之，要运用对比手法，强弱对比、老小对比、轻重对比、高低对比，一静一动、一柔一刚、一粗一细、一浓一淡，这样便使作品不显呆板，富于变化。在着力刻画准确的形态时要有优美、灵活的线条来衬托，传统人物雕刻主要依靠线条来体现，以块、面、线结合妥当为耐看。

第三节　石雕技法之选料、布局因材施艺

所谓因材施艺，实际上是解决石料色彩之间的矛盾问题，是解决内容与形式之间的矛盾。选材料布局就是对这一矛盾的处理做出基本的设想和安排，针对矛盾处理得是否贴切妥当，对作品的效果影响极大。

选料除了考虑石料的结实、脆弱、纯净等基本条件，更重要的还要考虑石料的色彩、形态和质地，因为正是这些因素提供了因材施艺的具体条件。但是，由于每块石料的这些因素千差万别，根据石料构思雕刻题材，这些因素才可以得到充分的利用。有的石料雕刻那一题材时，这些因素才得到充分的发挥。这就是说，由于石料本身的这些客观因素，对题材内容就有一定的适应范围，虽不能绝对而论，但可以比较而言，不过这仅仅是一个方面；另一方面还要考虑到题材内容，有的题材要求有这样的石料，有的题材要求有那样的石料。如仕女类题材，石料色彩以文静雅致纯白或纯黄为好，花鸟类题材石料色彩以绚丽多彩为佳，有的山水题材要求石料提供气势磅礴的造型条件，有的山水题材要求石料提供条理明快的色彩料件，而综合性的命题创作，对石料的要求更复杂一些。这就是说，题材内容本身对石料的上述因素亦有一定要求，虽不是呆板的要求，但可有大体的尺度，这就是石料与题材之间统一又矛盾的复杂情况。解决这一矛盾的方法，就是因材施艺。

对于石料与题材的选择，采取两种方法：一种是按料选题，一种是按题选料。按料选题，就是根据石料的色彩、形态和质地等特点，选择比较合适的题材；按题选料，就是题材先确定，根据这种题材的需要，选择比较合适的石料。这两种方式，虽然各有侧重，但都是为了更好地发挥因材施艺的特点，为内容与形式的完美统一提供条件。但是，是否能够真正地做到内容与形式的完

美统一，还要看作者的构思和布局，这才是因材施艺的关键所在。

构思就是艺人在生活积累的基础上，对题材形象、主题形象、表现手法等的选择、提炼和探索的过程。在这过程中，艺人的主观立场和艺术思想起着主导作用，对作品的成败有着决定性的意义。青田石雕的构思和布局，是在既定石料上进行的。每块既定石料在色彩、形态和质地上有其自己的特点，这些特点是客观的存在。因此，在构思过程中，必须面对和尊重这些特点，如果离开了这些客观存在的特点，也就无所谓因材施艺了。

青田石雕的因材施艺，以对色彩的利用为主，对形态和质地的利用较为次要。对石料天然色彩的利用，表现为因色取巧。传说，在很早以前，有一位雕刻砚台墨水池的石匠，从山上采石回来，带回一束映山红（即杜鹃花），放到刻好的墨水池里，红艳艳的花瓣，翠绿色的嫩叶，把一个青白色石料雕成的墨水池衬托得十分雅致悦目，从而使他产生了利用石雕的天然色彩，雕刻一个花卉墨水池的念头。这个墨水池雕成以后，果然受到了人们的欢迎，从此，开创了利用石料天然色彩的新局面。这就说明，青田石雕很早就开始讲究"巧色"了。

发展到今天，因色取巧大致有以下三种类型：一种是纯粹属于装饰性的，如利用两块色彩大体相同的石料，雕成两个花色图案对称的小插屏、小挂件等作品。仿古的瓶燻等利用相同的色彩，雕上对称的边耳。如有的花卉类作品，画面全是红色的树木，全是白色的云，而山石又全是天蓝色的。而有的同一株松树，枝干全是黑色的，松叶全是黄色的。又如日用的台灯、烟灰缸等的装饰部分，利用不同色彩，雕成各式花鸟等。这些色彩的利用方法，并不强调酷似物体的本来色彩，而强调色彩的对称性、对比性，以显示其装饰美。这种方法在日用品和仿古作品中出现较多。

另一种是模拟物质的真实色彩的，如利用黑色的石料雕成黑人，色彩斑斓的石料雕成孔雀、山鸡和丹顶鹤。另尚可雕成各种色彩的花朵、瓜果及各种鱼、鸟兽等。这种对色彩的利用方法，强调与物体本来色彩的近似和逼真，使形象更加生动。这种方法在各种花卉、动物、山水等摆设作品中出现较多。

再一种是用来渲染环境、烘托气氛、突出主题的。青田石雕《全世界无产者联合起来》这件作品，用黄、白、黑几种天然色彩雕成了五种不同肤色

的无产者形象，成功地突出了主题；又如青田石雕《更喜岷山千里雪》，利用天然红色彩的石料雕成红军队伍，白冻雕成冰天雪地，渲染环境、烘托气氛、突出主题，是很成功的。这种对色彩的利用方法，要求在尽力模拟物质本来色彩的基础上，根据主题的需要，有所夸张。这种方法比较复杂，要求较高，一般在大型的主题性创作中要求灵活贴切地运用这种方法，才能收到较好的艺术效果。

传说有两个艺人比试技艺，把一块石料锯成两半，每人雕一件作品，每块石料的中间有一条弯曲细长的黑色纹路。一个艺人雕了"竹林七贤"嵇康弹琴一节，琴案前供桌上有一只香炉，黑色部分就雕成袅袅上升的香烟。另一个艺人则雕成八仙下棋一节，棋桌前面在煮茶，黑色部分雕成了袅袅上升的黑烟。为什么前者获胜呢？因为古代弹琴必须焚香，敬琴的祖师，香烟是作品的有机组成部分，而且位置亦应该在中间，主题突出。而后者下棋与煮茶没有必然的联系，煮茶仅为次要的，绝不应该摆在中间，颠倒了主次，分散了主题。从这个创作中，且不论它雕刻的题材怎样，但可以从中得到一个深刻的启示：对色彩的利用，必须根据题材内容为主题服务，不然会破坏作品的艺术效果。

不管是哪一类型的巧色，关键都在于一个"巧"字。但这里所谓的"巧"，绝不是偶然的凑巧，更不是天才们"灵感"爆发的。神来之"巧"是人们平时充分的生活积累，提供了色彩联想的广阔天地，并在充分调查石料色彩的形态、部位大小、厚薄及色调的基础上，避让产生的结果。所以这种"巧"完全是可以通过实践来认识掌握的。

青田石雕石料质地的利用与"巧色"有着联想的联系。所谓石料的质地即指石料的软硬、冻与不冻。冻，本身是有各种色彩的，而且色彩好的往往是冻石，但它们有的夹生在不冻的一般石料之间。能够利用的硬石料，目前只有兰花钉一种，它也是有色彩的（天蓝色），而且也夹生在半软的石料之间。因此，对它们的利用与"巧色"十分相同。所不同的是它们在利用以后，质感较强。如利用兰花钉长势雕成崖石，看上去感到有一定的硬度；又如利用冻石雕成的葡萄山、人的手和脸等时，看上去则比较光洁细腻。

青田石雕对石料形态的利用，只要表现为取势造型。所谓取势造型，

就是利用石料本来的生态长势，来造成作品的基本形态。这种基本形态亦就是造型艺术中所谓的"基调"。这样做有两大好处：其一是可以节约原材料，减少浪费；其二是石料本来的生态长势千差万别，往往极其自然，可使作品获得新颖美观的基本形态。这种基本形态的确定，首先要对石料进行斟酌，必须从题材出发，有的应该随形就势，有的应该坚实稳重，有的可以婀娜纤巧。但确定作品的基本形态，即确定正、背面及上、下端问题，这就必然牵涉到石的色彩是否能充分地得到利用。因此，在构思和布局中，对这些石料的色彩、形态和质地互相有关联的因素，通盘加以考虑，不应该顾此失彼，更不应该抓住芝麻丢掉西瓜、抓住现象丢掉本质；同时，在构思和布局中，必须考虑造型艺术中的主次、疏密、呼应、平衡等一般规律问题。如有些地方不够妥当，也允许对内容的某些部分做适当的取舍，以克服完全为石料的客观可能逐步统一的过程，也是内容与形式逐步统一的过程。为了实现这种预期的统一，可以根据石料的特点和题材内容的要求，在动刀凿以前先塑好泥稿，一边观察和纠正，同时亦便于雕刻技艺。否则，贸然动刀成粗坯以后，再发现美中不足，都是应该充分认识。不论石料的色彩、形态和质地等因素如何突出有利，如何巧妙地因材施艺，石料总是有它的局限性的。

巧妙的艺术构思和布局，就在于恰当地将客观和主观统一起来、将内容与形式统一起来、将具体与概括统一起来、将现象与本质统一起来、将有限和无限统一起来，也就是要寓主观于客观之中、寓无限于有限之中、寓内容于形式之中、寓概括于具体之中、寓本质于现象之中。这就是以小见大的艺术方法在现代造型艺术中，所谓要抓"一瞬间"也就是这个道理。

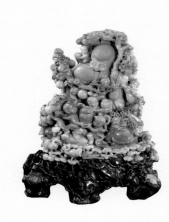

第 五 章

雕魂写心 湛技堪夸
——评述摘要

在这里特将散落各处的大家评述收集、汇编成章。评述者有重要媒体，还有乡里名流……这些评述以原始记载为准，是研究大师石雕艺术的重要资料。据此，可以更全面地了解大师石雕艺术研究的广度和深度。

大师其人其作是青田石雕艺术创新史上的一座丰碑，是一种让人敬仰的高度。

第一节　运会中天

人物雕刻是青田石雕的一大主要品类。行内人常以"做人难"这句人生处世的俗语来形容人物雕刻之困难。雕好人物不但要真功夫的"形似"，还要表达内在思想的"神似"。从而形神兼备，造"形"传"神"。

青田石雕的人物雕刻技艺，根植于民间土壤，与民间画工、塑匠的艺术实践息息相通，创作心得和技法多以口诀的形式相传沿用。它起源于唐宋时期，盛于民国后期，至现代以中国工艺美术大师张爱廷为代表性传承人的人物雕刻艺术在现代青田石雕中属于影响最大、成就最高的创作个体。他不但创作艺术性强、群众喜闻乐见的作品，而且培养出大批艺术人才，为青田石雕的传承和发展做出了重要的贡献。

恩师热爱石雕事业，半个世纪以来苦心经营，擅人物雕刻，技艺精湛，作品构图由博返约，神态怡然自得，格调明快。名作《舞狮》《丰收喜悦》《福禄寿喜》被选送日本、喀麦隆等国展出，《民族小孩》《椰林战鼓》被国家收藏，《丰收》入选青田石雕邮票，《喜悦》被选送参加浙江省"十四大"以来两个文明建设成就展。论文有《寿星雕刻技法》等。

而其"寿星"与一般寿星不一，既有上古神仙的遗风，又有一般凡人的长者气质。健康、和蔼、可亲。凡俗中具美感，朴拙中显高雅。难怪，行业内外人士说，观其寿星如见其人。

又如《田园欢歌》在镂雕技术与人物的结合上，体现了他致力传统技巧的创新。《激情》与《牡丹仙子》是历代青田石雕传统人物雕件的重大突破：前者手法简练，一对男女人体身居龙蛋石中，背示观者，底座水纹微兴，一种

追求和渴望直逼人的内心；后者在传统花鸟中出现人体、突出人体，女人体同样为背示，但其含蓄的象征手法结合传统与现代，给人以无限的遐思和美感。2003年创作的《弈》，以珍稀石种竹叶青雕就，寓有"人间能得几千年，一局旋忘世代迁。若使再来观几局，哪知运会在中天"的诗意，熔围棋圣地烂柯山的神话传说与青田石雕文化于一炉，从而入选"浙江文化"系列丛书。

纵观张先生近年作品，已从传统人物注重的线条造型开始向着现代人物的块面造型过渡，并不断完善着……这是否与大师多年的学院洗礼有某种关系？

"一个人的脑袋好比一个仓库，仓库里吸取的东西越多，创作的灵感就越丰富。"这是大师从艺50多载的切身体验。在大师创作室，我们无意中发现了一本本相册，上面有当年石雕创作组同仁的创作情景，有远渡重洋做技艺表演的场面，更多的是大师日积月累的创作素材——儿童、成人以及老者的人体摄影……

张先生休闲时爱上网看看，但青田石雕艺术始终是他终生的事业。"石雕就是我的生命。"张爱廷大师对石头的膜拜和情结由此可昭日月。

（节选自2009年《浙江工艺美术》，作者：叶志伟）

第二节　石如其人

1997年4月2日上午7时40分,中央电视台《东方时空》栏目播出了"东方之子"——中国工艺美术大师张爱廷的专题采访。当这位年近花甲、气度不凡的工艺大师面对秀美伶俐的主持人的提问时,他坦然相告:我这辈子最值得庆幸的有两件事,一件是年轻时到浙江美术学院进修,一件是到阿尔巴尼亚传授石雕技艺。前者使我打下了坚实的美术基础;后者让我开阔了眼界,我可以从另外一个角度思考咱们中国的民间工艺应该怎么做,应该往何处发展。

他利用美术学院进修学得的知识,自编教材给大大小小的艺徒授课,用张爱廷大师后来的话说,这段时间的教学工作,使他受益匪浅,他真正懂得了什么叫教

学相长，什么叫理论和实践相结合。张爱廷在这一时期还创作了不少富有创新意识的作品，在广大学员中起到了许多示范作用，同时也推动了石雕厂技术创新，带动一批艺人走上了创新的道路。

在承接传统上，他成功地创作了《寿星》《舞狮》这类典范性的作品。在承载思想上，他以《丰收》《喜悦》《吴淞口抗英》为代表，树立起一座座丰碑。

如果说张爱廷大师善于创作丰收喜庆的作品，那他也同样擅长于凝重严肃的革命历史题材的创作。《吴淞口抗英》这件作品的雕刻成功，赢得了上海工艺美术界和史学界的一致赞赏。

他还进行新的艺术探索，创作了《蚌仙》《渴望激情》之类由博返约、卓尔不群的作品，给艺坛注入了新鲜活力。

要说张爱廷大师近10年的艺术探新，还得从上个世纪60年代受派到阿尔巴尼亚传授石雕技艺说起。1967年，他到阿尔巴尼亚后，发现这批异邦学徒对立体雕塑艺术的理解和思维方式，竟然跟国内的艺徒完全不同，他们喜欢简单明了，不要绕来绕去。当然，艺术这东西，切忌简单化，做表面文章，但有寓意有创新意识的东西并不排斥简约的可能。张大师从异国学生身上发现了新东西，并从他们的思维意识中悟到了咱们中国的石雕艺术需要改革，需要作全面的探索革新。

几十年过来了，张爱廷根据自身的创作特点，逐渐意识到，青田石雕在做惯了精雕细刻的同时，有必要进行简约化和重石材原始情调的探索。他觉得除全雕之外，是否可以搞点局部雕刻，即少雕一点，甚至不雕；或者说更讲究"心雕"，注重不露斧凿之痕，就可以达到"巧夺天工"和"不吃力而讨好"的功效。于是，他在写实造型的基础上，从中国历代艺术或世界各地艺术中寻找夸张、变形乃至抽象的造型的契合点。

真正的创造应当是真情的流露和升扬，创造与真情相唇齿，它必然会与当代文化意识相呼应。艺术这东西只有关注生活，其现代的情致、意趣和气息才会有所附丽和凸显。《渴望激情》便是张大师这种艺术感觉的真实写照。

至于创作人才的培养，张大师觉得这是一个世纪工程，十年树木、百年树人，

培养一个大师级的人才确实不容易。他说：我在20世纪50年代进过浙江美术学院学习，后来又担任过美术学院雕塑系教师，曾编过《青田石雕技术教材》《青田石雕发展史》，写过《寿星雕刻技法》《石雕技法》等论文。我越来越觉得石雕这门艺术不仅仅是工艺技术的问题，更重要的是文化艺术的问题。青田石雕要发展，就必须从文化意义上进行定位，必须在资源枯竭前再创造一个或数个艺术高峰，即便从商业角度权衡，也必须确定我们是在卖艺术品而非换取手工费。基于这种认识，我们的大批艺人必须补上文化这一课，让自己的创作成为一种自觉行为。我们渴望知识型的新一代大师横空出世，渴望年轻一代艺人不断汲取文化营养，缩短走向大师的历程，成为一个个名副其实的工艺美术专家，为打造青田石雕的鼎盛局面而奉献力量。

近年来，张爱廷大师为打造青田石雕品牌，可谓殚精竭虑、费尽心思。他为青田石参选"国石"在石雕界进行募捐，数度去北京参加"国石"评选活动。他还利用杭州、上海、香港、东京等地的石雕展进行不懈的宣传。他每到一处，总是以自己精湛的技艺和独到的艺术见解，征服观众。他要"让石雕告诉世界，中国有个青田"。

一件成功的石雕作品是艺人技艺、激情、悟性和思想多方面的综合表现，是雕刻者不断摸索、反复实践、最终形成的思想符号的思索记录。

青田，因为有了个张爱廷大师，石雕的艺术光芒就愈见其熠熠生辉。

他是那样的朴实、平易，让你真实地感受到一个智者的坦然，石雕界一代大师山高水长的风范。

张爱廷大师是一位真正追求内心价值的人，在他平静敦厚的外表下，燃烧着一股不息的艺术创作激情。正是精神上的丰富拥有，才使他显得宁静、平和、宽容。心灵的确是人的一面镜子。

50多年来，张大师对石雕艺术牢牢固守着自己的赤子纯情，执著追求，不知倦怠。对青田石雕，张爱廷有一种超越言辞的爱。不管是什么样的青田石，他都要拿起来看一看，试一试石质好不好。面对他的石雕作品，你会感觉到自己正面对着一个充满活力的艺术世界，一个灵动的生命。你能感悟到一切特例的细微变化，发现大自然造化中蕴含的万千层次的色彩流。

生命亦如泉水，你取用得越多，流出来的也越多；你不用，它就凝止不动。当年，青田石雕中的人物雕刻是个难题，技术力量薄弱……他毅然选择了人物雕刻这个冷门，而且一沉下去就是近50年。如今，他的人物雕刻和镂空雕刻技术已成为当世绝技。

两耳垂肩、眉开眼笑、憨态可掬的老寿星是神话传说中终南山上的古仙翁，千百年来为民间所喜闻乐见，也是青田石雕屡见不鲜的题材。但张爱廷雕的老寿星，却跳出了传统的窠臼，别具一格，前额特别突出，形似蟠桃，这一夸张便已是"仙"气毕现。在张爱廷的雕刀下，老寿星步履生风，与鹿鹤竞奔，灵动之势，呼之欲出，令人一见难忘。

镂雕是青田石雕中最具有特色的技术。评价镂雕作品，不仅要看凿脚是否已清，而且要看其玲珑剔透的程度。《舞狮》是张大师镂雕的顶尖代表作品。

从石雕厂退休之后，张爱廷的生命之花正值成熟的秋天，他的创作热情更高了。他的想法很简单，一是想给后人留下点东西，二是要把青田石雕的技艺永久地传下去。

在张大师的内心深处，一直有一个愿望，那就是要开办一个工艺美术学校，培养青田石雕人才。为了开办学校，他把女儿送到了杭州美术学院学习绘画，将来他想由女儿教授现代绘画知识，自己教授石雕技艺。他觉得，自己再干10年没问题。

为了青田，为了青田石雕的荣誉，张爱廷是这样的不顾一切，然而对于自己个人的名利，他却看得很淡。长期以来，他力图躲避着前来采访的记者，"中国工艺美术大师"的称号、许多作品在国际国内各项评比中获奖、被国家珍藏……仿佛这一切荣誉既属于他而又不属于他。

众多的中外客商、收藏者慕名来访，纷纷开出高价求购大师的作品，但都被张爱廷婉言谢绝："对不起，一辈子难得有几件满意的作品，我们总要为后人留下点东西……"

纯朴的张大师一生淡泊名利，在生活上几乎没有任何要求。张爱廷就是这样一个不计较个人得失的人，他把自己一生中的许多精品都无偿地贡献给国家，比如那件上了邮票的无价之宝《丰收》，现在就熠熠生辉地安放在青田石雕陈列室中。

（节选自 2003 年出版的《远上寒山》文集，作者：杨忠贵）

第三节　民间国宝

不久前中央电视台《寻宝》栏目走进了我国著名的文物之邦"钱王故里"——浙江省临安市进行民间寻宝、斗宝活动,在金运昌、丘小君、贾文忠、蔡国声等四位国家级鉴宝专家对60件海选出来的藏品作"四对一"的鉴定中,昌化鸡血石雕件《百子闹春》脱颖而出,作品以其"色彩艳丽、光彩夺目、寓意吉祥、工艺精湛,具有很高的艺术价值、人文价值、经济价值"等绝对优势,一举夺魁,荣膺临安市"民间国宝"。

杂项类鉴定专家蔡国声的推荐词说:"咱们先看材料,不仅大,且色、地俱佳;再看内容,百子闹春,题材大、场景大,反映了当今社会和谐太平;再看雕工,是国家级大师作品,人物形态栩栩如生,无一雷同,且镂雕、远雕、深雕、透雕等青田石雕手法面面俱到,不愧为昌化鸡血石石雕中的佼佼者。"

《百子闹春》由我国青田石雕界泰斗级大师张爱廷雕作。作品由石玉冻地昌化鸡血石巨料精雕而成,重达150公斤,双面出血,正面血色尤为鲜丽,块状、片状血量之多,在昌化鸡血石中颇为罕见,因其血涌似火而被称为"火烧赤壁"。作品宽56厘米、高40厘米、厚13.7厘米,底座宽80厘米、高18厘米、厚55厘米,选用的石材是珍贵的昌化五彩冻石,十分难得。该作品构图设计精巧,布局大气磅礴,寓意深厚,刀法功力俱佳。大师惜血如金,既把鸡血石艳丽绝伦的一面展露无遗,又将冻石透白处取巧浮雕。画面饱满,令人震撼。远观近看,百余童子在春节喜庆中,个个憨态可掬、嬉戏玩耍、童趣无邪,民俗风情弥漫整个场面,童子献桃、寿星慈颜、亭台楼阁、松梅石草,点缀其间,匠心独具,令人叹为观止。蔡国声对《百子闹春》的持宝人说:"这块鸡血石是我从事50多年鉴宝活动以来,所见过的血色最好的一块。这只'鸡'的血压很高,血又浓又厚,论血色,别的鸡血石无法企及,是昌化鸡血石中的极品。论雕工艺术,该作品堪称旷世之作。"鉴宝专家们现场给出的估价为600万元到800万元。

（原载《新华网浙江频道》2011年11月10日电）

第 六 章

大师年表

1938 年 12 月 10 日，出生于青田县鹤城。

1943~1952 年，就读于青田县小学。

1957 年，被招考进入青田石雕厂，开始从事石雕艺术生涯。

1958 年，被政府选送浙江美术学院民间美术系青田石雕专业深造；创作《畜牧业饲养员》等作品。

1960 年，7 月，毕业于浙江美术学院民间美术系青田石雕专业；创作《和平之春》等作品；与人合作的《满载送市场》，现存青田石雕博物馆。

1962 年，创作《白菜长得比我高》，并发表于《浙江日报》。

1963 年，创作《椰林深处战鼓响》《水漫金山》《呼应》等作品。

1964 年，创作《唐马》《欧阳海》等作品参加浙江雕塑观摩评比会，分别获二等奖、优秀创作奖；创作《奏乐民族小骇》组雕，现存青田石雕博物馆。与周百琦合作的《满载送市场》在《人民画报》上刊登。作品《椰林深处战鼓响》被选送非洲喀麦隆国家展出。

1965 年，创作《鸟语花香》《椰林深处战鼓响》等作品。作品《椰林深处战鼓响》现存青田石雕博物馆。

1966 年，创作《丹凤朝阳》等作品。与周百琦、杨楚照合作创作大型组雕《东方红》，担任设计雕刻毛泽东主席像的任务，在全国展览获高度好评。

1967 年，作为专家，被国家选派到阿尔巴尼亚传授青田石雕技艺一年之久。

1972 年，创作《舞狮》《丰收》等作品，现存青田石雕博物馆。

1973 年，创作《巴勒斯坦游击队员》《印度支那三国必胜》《我爱科学》《红丝绸》和《丰收喜悦》等作品以及大量示范泥塑稿，其中《巴勒斯坦游击队员》被选送非洲喀麦隆、坦桑尼亚等国展出。

1975 年，被浙江美术学院聘任为教授，教授石雕技艺。

1976 年，作品《舞狮》等作品被选送日本展出。

1978 年，创作《神州大地处处春》组雕，现存青田石雕博物馆；和多人合作大型石雕《西游记》，并以 25 万元港币被香港亚洲电视台收藏。

1979 年，创作《连年有余》，作品被青田工艺美术公司收藏，并被摄入《青田石雕》影片。创作《福禄寿禧》，现存青田石雕博物馆。

1980 年，创作《报春》等作品。

1984 年，创作作品《寿星》，刊登于《中国工艺美术介绍》外文版一书。

1985 年，作品《寿星》入选上海人民美术出版社出版的《青田石雕》明信片，刊登于《中国工艺美术介绍》外文版一书。

1987 年，被安徽省歙县旅游工艺厂石雕产品经营聘任为名誉顾问，被上海科教电影制片厂聘任为《青田石雕》科学教育影片指导。作品《寿星》参加全国工艺美术展展出。《舞狮》参加浙江省工艺美术名家精品展，获创作奖；作品《椰林深处战鼓响》被上海科教电影制片厂选入《青田石雕》影片。

1989 年，被评为高级工艺美术师。创作历史以来最大的以寿星为题材的作品《寿比南山》以及《六臂观世音》等作品。

1990 年，6 月，被中共青田县委、青田县人民政府授予"青田县专业技术人才"称号，被国家轻工业部授予"突出贡献奖"。创作《舞狮》《群英会》《寿比南山》《龙女》《群熊会》等作品。

1991 年，被浙江省人民政府授予"浙江省工艺美术大师"称号。作品《舞狮》《海螺》参加浙江省工艺美术名家精品展展出。作品《寿星》参加日本手工艺品展销会。创作《田园欢歌》《喜悦》《寿比南山》等作品，其中《喜悦》现收藏于青田石雕博物馆。

1992 年 5 月，被中共青田县委宣传部、青田县文联授予"先进文艺工作者"称号，

被青田县人民政府授予"突出贡献的专业技术人员"称号；6月，获丽水地区第二批"有突出贡献的中青年专业技术人才"称号。作品《连年有余》被国家邮电部定名为《丰收》，制成青田石雕特种邮票发行，12月15日举行首发仪式。赴日本做现场石雕技艺表演。作品《舞狮》参加中国工艺美术协会在北京举办的"中日传统工艺联合展"，同年，被国家工艺美术珍宝馆收藏。创作《八臂观世音》《舞狮》等作品，其中《舞狮》现存青田石雕博物馆。

1993年，被国家轻工业部授予"中国工艺美术大师"称号。创作《诞生佛》《八臂观世音》《迎春》《国色天香》《纳寿》等作品。

1994年，创作《飞天》等作品。

1995年，创作《牡丹仙》《济公》《香风留美人》《蚌仙》《和平之春》《田园欢歌》《一枝香》等作品。

1996年，退休，创办个人大师工作室"愚石山庄"，继续带徒传艺。创作《民族英雄陈化成抗英》，被上海龙华烈士陵园收藏陈列。创作《九华山》《寿比南山》等作品。另有8件作品在第一届世博会上获奖。

1997年，中央电视台《东方时空》栏目采访张爱廷，并于同年4月2日播出专题节目《东方之子——张爱廷》。创作《皆大欢喜》《和平之春》等作品。

1998年，创作《九华山》《唐女马球图》《梅妃》《惠安女》《渔得利》《喜悦》《舞狮》《丰收》《祝寿》《喜悦》《晨》等作品，其中《九华山》现存台湾省某寺院。

1999年，创作《渴望激情》《乐逍遥》《和平之春》《喜悦》《葫芦娃》等作品。同年12月28日，作品《喜悦》刊登于《人民日报》海外版。

2000年，创作《寿比南山》《慈航》《连年有余》《童趣》《乐在其中》等作品。

2001年，被丽水市人民政府授予"世纪贡献奖"。作品《喜悦》在中国国石精品展评中获特等奖。

2002年9月26日，张爱廷的《田园丰歌》、林如奎的《高粱》和倪东方的《瓜熟蛙

趣》等大师作品同台参加浙江省博物馆工艺美术大师精品展展示。创作《乐在其中》《皆大欢喜》《豹不畏虎》《百花篮》等作品。

2003 年，作品《田园欢歌》获 2003 年中国玉雕石雕作品"天工奖"金奖。创作的《弈》等作品，入选《浙江文化》系列丛书。

2004年4月28日，出席参加在大连文化艺术品市场（港湾广场）举办的"国石"青田石雕精品展。10月，被中国宝玉石协会授予 "中国玉石雕刻大师"荣誉称号。

2005 年，作品《喜悦》无偿捐赠青田石雕博物馆，永久收藏。创作《香风留美人》《寿比南山》《和平之春》《同庆》等作品。

2006 年，被丽水学院工艺美术系聘任为客座教授。创作《轩辕黄帝升平巡天图》《香风留美人》等作品。

2007 年，与泰顺技校雕刻班的 15 名学生结为师徒关系，传授青田石雕技艺。作品《丰收》《和平之春》参加萧山站青田石雕全国巡回展。创作《奔月》《香风留美人》《贵妃出浴》《爱的诺言》《招财引福》等作品。

2008年，与林如奎、倪东方、林福照等17位青田石雕大师联手创作《 福禄寿禧》组雕，献礼第三届中国青田石雕文化节，现存青田石雕博物馆。

2009 年，获第一批"浙江省非物质文化遗产项目代表性传承人"称号。《中国民间艺人绝技》栏目为张大师作专题报道。作品《喜悦》在嘉德秋季拍卖会上拍出43 万元。

2010 年，创作《瓜熟童趣》《丰收》等作品。作品《千秋辉煌》在"2010中国（青田）名石拍卖会" 拍出480万元高价。作品《百子闹春》昌化鸡血石雕件，获中央电视台《寻宝》栏目走进我国著名的文物之邦 "钱王故里"——浙江省临安市进行民间寻宝、斗宝活动 "民间国宝"。

2011年，创作《连年有余》《丰收》等作品。代表浙江省文化代表团出访台湾省，并做现场青田石雕技艺表演。

跋之一

◎ 崔沧日

　　中国工艺美术大师张爱廷，20世纪60年代初毕业于浙江美术学院（现中国美术学院）民间美术系（后来改为工艺专修班）青田石雕专业。在这所中国最高的艺术学府，他得到了诸多专家、名师的指导，兼以自己刻苦钻研，为艺术生涯奠定了扎实的美术基础。

　　张爱廷从小就酷爱石雕艺术，与石雕结下了不解之缘。1957年进石雕厂当学徒，自此将毕生精力投入到对青田石雕艺术的研究和创作中。在他60余年从事青田石雕的工作生涯中，曾是青田石雕厂创作组骨干。在他主导下，完成了一批又一批国家礼品、展品任务；他当过青田县石雕厂厂长，任劳任怨地为职工服务，为企业发展不辞辛劳；他曾被国家作为专家选派到阿尔巴尼亚传授中国工艺技术，为国增光；1997年，他被中央电视台作为"东方之子"向国内外介绍其事迹。他多次获得国家级优秀创作奖，作品多次参加喀麦隆、巴勒斯坦、日本、朝鲜、加拿大等国外展出，有多件作品被北京人民大会堂、国家珍宝馆和多家博物馆收藏；1993年，国家轻工业部授予他"中国工艺美术大师"称号。张爱廷是一位德艺双馨的石雕艺术家，赢得了青田石雕界同仁们的尊重。

　　一、品格有大家风度，谦虚谨慎，平易近人。熟悉张爱廷的人都知道他个子不高，阔额长眉，体魄健实，貌若寿星；他性格较为内向，平时言语不多，是一个做事实实在在的人；他身为国家级大师，但他从不以大师自傲，在任何场合都以一个普通石雕工作者的身份出现；他心地善良，凡事以诚待人，乐于助人；他不保守技术，对学徒真心教诲，传授技术真谛。张爱廷这种极其平淡而又高尚的品格受到了青田社会各界人士的赞赏。

　　二、技艺登峰造极。张爱廷雕刻技术全面，人物、山水、花鸟、兽畜、鱼虫样样皆精，尤以人物为擅长。人物雕刻中，尤工于仕女和民族稚童。题材广泛，有民间所喜闻乐见的传统题材，也有反映现实生活的现代题材，内容、形式健康向上，给人以愉悦、美好、振奋的艺术享受。

　　张爱廷石雕造型艺术有以下几个特点：其一是夸张浪漫。这种表现手法在他的作品中随处可见。如为了表现丰收的喜悦，可以有五六个小孩在一个玉米穗上嬉闹；为了表现儿童的天真可爱，可以把头脸雕成和身子差不多大小。但这种夸张浪漫的表现手法不是丑化或怪异，而是赋予艺术美的体现，观者也不会感到有比

例失调的现象，反而觉得妙趣横生。张爱廷能够创造出独特的艺术效果，正因为他把夸张浪漫的表现手法运用得恰到好处。其二是传神。有一年我的一位朋友从杭州清河坊商店里买来一件用昌化朱砂冻石雕成的《达摩》立像，动态和衣纹处理得都非常好，但缺少一种魅力，我建议请张大师修一下可能会好一些。数日后，我复看这件作品，其精神面貌与以前大不相同，但又未见有明显的修改痕迹，仔细一看，才发现张爱廷仅在作品人物的眼睛部位略施几刀，其神气就足了！在张爱廷的作品中，无不突出一个"神"字，人物神情刻画入微，仿佛可见其内心。即使是人物背向，通过生动的形态和质感塑造，令人更有想象空间，同样能起传神作用。他以形态结构来塑造事物神韵的手法，还普遍地运用在其他品类作品的塑造上，如山水、花鸟、动物等都以突出神韵为着力点。他的作品富有强烈的生命力和感染力。其三是基本功扎实。这里，我仅举一个例子：一位朋友要我为其品评一件青田石雕作品。这是一件用纯正封门冻石雕成的小件作品，一位少女身披透明轻纱，半裸玉体，姿态婀娜地伫立在一丛盛开的紫藤花下，几只鸽子伴随身边，作品取题《和平使者》，但未署名。我足足看了半个钟头，企图从中找出一些瑕疵，但自己无能，只有叹服。我说：这是一件大师的作品，是一件极完美的艺术精品，当然大师也应有这样水平的作品。然后友人透露这是张爱廷在浙江美术学院毕业创作中所保留的作品之一。

张爱廷写实人物造型基本功非常扎实，人体解剖结构清晰而准确，衣着质感表达充分，衣纹线条组织美观流畅，动态人物和动物等肢体变化合乎客观规律。没有厚实的基本功是难以达到这个水平的，像他这样的人物造型功底，在青田石雕界中至今还是寥若晨星。

张爱廷作品已远离民间工艺那种简单粗浅的传统程式，把青田石雕工艺升华到青田石雕艺术。他是一位把青田石雕从低级推向高级的有力推手。他的作品富有明显的学院派气度，可登任何大雅之堂。

张爱廷在50余年的石雕艺术生涯中，创作了数以千计的优秀作品，这些作品在那个"一心为公，走集体化道路"年代的企业中，作为产品在营销中飞向了世界各地。他是一位多产作者，为青田石雕竖立起了一座座艺术高峰，令观者叹为观止，为后学者提供了许多完美的借鉴范本。如他创作的《牡丹仙》《喜悦》《秋》

《乐趣》《椰林深处战鼓响》《寿星挑桃》《丰收》《和平使者》等都是极有影响力的作品，其中《丰收》还被国家邮电部选中并制作成特种邮票发行。张爱廷的精妙构思和艺术塑造，都可谓达到了登峰造极的境界，这与他在浙江美术学院学习深造所打下的坚实基础有关。

三、胸怀浩如湖海。大师或许有大肚，张爱廷胸怀开阔，从不计较个人名利得失，还具有可贵的奉献精神。在此，也仅举一例予以证明：张爱廷多年前创作出一件取名为《喜悦》的石雕作品，内容是表现丰收之喜，描写几个民族小孩在一个大玉米上嬉戏玩乐，呈现出一派丰收喜悦的景象。这是一件巧色雕件，作品的造型、人物刻画、巧色利用以及精湛技艺，可谓巧夺天工，是一件极其完美的杰作。作品一面世，就引起了石雕界的轰动，模仿作品可以用"铺天盖地"来形容，有极强的影响力。这件作品既是张爱廷的代表作，也是青田石雕艺术的代表作之一。几年前，温州有一位爱好者愿出120万元想得到这件作品，张大师征求我的看法，我说："把这件作品卖掉就等于把你张爱廷自己卖掉。"此后数年，陆续有人以高价求购，都被张大师婉言谢绝了。

青田石雕博物馆建成以后，张爱廷萌发了捐赠此件作品的心愿。他又向我透露了这个想法，我当时一听惊呆了，如今这是一件价值上千万的作品，高价不卖，无偿可捐，这是一种何等可贵的举动，何等浩瀚的胸怀，一般人能做得到吗？我暗地里佩服，我说：这倒是这件作品应该去的地方。在张爱廷正式向县政府宣布将他的代表作《喜悦》无偿捐赠青田石雕博物馆之后，引起了青田石雕界的强烈反响，许多石雕名师也纷纷向博物馆捐赠自己的优秀作品，为青田石雕博物馆增辉。

张爱廷在石雕艺术创作研究上取得了辉煌成果，为青田石雕事业的发展做出了巨大的贡献。他是青田石雕杰出的代表人物，作为浙江美术学院的校友，我感到无比高兴。在此，我也代表他的几位好友詹海峰、王经纬、王运卿共同祝贺《中国工艺美术大师张爱廷》出版，祝愿大师刀凿永久锋利，期待他有更多更美的佳作问世，为青田石雕增光！

2011 年 7 月 18 日

（作者系中国工艺美术学会会员、丽水市美术家协会副主席）

跋之二 ◎ 都一兵

集千年绝艺的青田石雕，历经漫长曲折的演进，终在新中国成立后获得了前所未有的蓬勃发展，驰誉艺林，蜚声中外。同时，一代代名家大师，相继辈出，这其中也不乏国家级工艺大师，而著名的青田石雕艺术家张爱廷，就是其中的出类拔萃者。

张爱廷多能全才，举凡人物、山水、花卉、动物、植物等无不精通，擅长雕刻，寿星、儿童等形象尤为生动可爱。作品形象鲜明，表情生动，夸饰得当，情调热烈，寓意吉祥，技艺出神入化、炉火纯青。镂雕、圆雕、透雕、浅雕、浮雕、薄意、线刻等无不熟谙，是青田石雕界公认的顶尖高手。他更是一位不受成法束缚，勇于开拓创新，体现独特个性与才华，作品有鲜明的艺术风格，并有令人瞩目的艺术成就的中国工艺美术大师。现今，一本集大师艺术人生、技艺论语、作品解读等为一体的《中国工艺美术大师张爱廷》出版，作为他的好友，我由衷地为他高兴，并以此文表祝贺。

张爱廷1938年12月出生于浙江青田鹤城镇，自幼爱画画。1957年他以专业第一名的成绩考进青田县石雕厂，自此踏上漫长的青田石雕艺术之路。他有幸又在第二年被选送到浙江美术学院（今中国美术学院）民间美术系学习，后因成绩优异而提前毕业回厂工作。

被郭沫若先生赞为"斧凿夺神鬼，人巧胜天然"的青田石雕，是中国最优秀的传统名石雕刻艺术之一，向以色之妙用、技智巧施、细镂精雕、秀逸玲珑而博誉天下。历史以来，其技艺一直是以父子、师徒的口传心教。言传身教的方法先传承，使他在石雕之乡的民族民间的沃土中生生不息，是有着非常丰富的非物质文化的内容和空间。而美术学院从造型基础、美学观念、文化修养、艺术创新等方面，使他又有了新的认识与提高。他有条件结合两种优势而互补，沟通东西方雕刻艺术与青田民间艺术的血脉，而走出一条比一般艺人更为扎实而宽广的艺术道路。

刚从学校出来不久后，他创作了《地雷战》这件反映战争题材的人物作品，作品中八路军、民兵、放哨的儿童团员，三位一体稳如磐石般的金字塔形的构图造型，三人前后穿插、高低俯仰的动态变化，气氛强烈。其实人物造型不但结构、

比例准确，而且人物的脸部表情及肌肉、骨髓关节，甚至肌肉筋脉都刻画得十分精确、到位。一向以花鸟山水题材为主的青田石雕，竟能出现如此高水平的反映重大题材的人物作品，确实十分难得，从中也可以看出张爱廷在继承民间传统的基础上，大胆吸纳运用学院派有益的艺术营养的非凡能力。

青田石雕艺术在人物和动物题材方面一向较为薄弱。张爱廷运用他的优势，为青田石雕艺术的全面发展，做出了极为杰出的贡献。他的代表作"寿星"系列与"舞狮"系列，堪称青田石雕艺术中人物与镂雕技艺的双绝。象征健康长寿、笑眯眯的寿星，张爱廷在写实的基础上，又大胆地做了些夸张与适度的变形。重点抓住寿星头部的刻画与塑造，硕大突出的前额；造型如弓，向上微眯、诙谐风趣的寿眼；上颚露两颗门牙，嘴角微上挂，笑口常开的寿口，还有长垂飘逸的寿眉，耳垂硕大的寿耳……他在这里充分运用艺术美、形式美、装饰美的法则，使寿星造型达到了形、神、趣三者兼备，从而形成了张爱廷风格的前无古人的"寿态"。

素以"巧、优、细"为主要技艺特色的青田石雕，其精细巧绝的镂雕透雕技艺，更是在张爱廷的《舞狮》作品中得到了淋漓尽致的全方位反映。一件不过50厘米左右高的《舞狮》，上面竟雕有大小狮40多只、大小狮球25只。狮球又有钱眼球、网眼球、仿象牙球、仿滚珠球等多种多样手法。大球套着小球，固定球套着滚动球，其雕技之难、工艺之精、镂法之繁、球眼变化之精美，真是令人叹为观止! 该作品已被国家珍宝馆收藏。张爱廷这种非同凡响的鬼斧神工般的绝技绝艺，也确立了他在青田石雕技艺金字塔尖的应有位置。

独具优势而又有深厚功力的张爱廷的人物雕刻，不仅在构图、造型、生态方面有极为高明的处理手法，而且在巧用材料的天然色彩与纹理方面，又能大胆取势造型，因材施艺，因色取俏，极为生动地创新雕刻出人体模特《螺旋女》。他用石料的莹白部分雕刻冰清玉洁般的女性，生态稳压，曲线优美流畅，胴体露而不俗，给人以自然的文雅美感。他把民间工艺的人物创新提高到了一个清新脱俗的艺术境界。

近年来，张爱廷集50余年之实践经验，专而弥笃，别开生面，创新不断。如新近推出的"人体"系列作品，在审美及艺术处理手法等方面，都能反映出时

代的风貌，为新时期的青田石雕创新方面，提供了极为有益的启迪。

"石不能言最可人。"张爱廷是青田石雕界一位受人尊敬的艺术大师，敦厚、诚实、质朴，虽不擅长言辞，但他能通过手中的雕刀，无比丰富生动鲜活地表达自己的梦想与追求，使无生命的石材在他灵巧的双手里获得了不朽的艺术之生命。这位德艺双馨、杰作惊世的大师，以其高深的造诣和卓越的创造力，以及在石雕界的巨大影响和能量，由此获得1997年中央电视台《东方时空》中"东方之子"的殊荣。

可以预见，陈墨撰写的《中国工艺美术大师张爱廷》的出版，对于他个人，既是他过去的艺术成果的总结和回顾，更是一个在新时期创新的开始。对于整个石雕行业，不仅为青田石雕留下了一份珍贵的艺术史料，也必将为青田石雕的创新和繁荣起到积极的作用。

期待张爱廷再续辉煌，有更多的好作品问世。

2008年2月13日　于杭州西溪东畔

（作者系浙江省非物质文化遗产保护专家库专家、《工艺美术》杂志副主编）

主要参考书目

［1］《青田石雕技法》，周百琦、张澄之主编，浙江科学技术出版社，1994年版。

［2］《青田石雕艺杰》，张钱松主编，中华书局出版社，1999年版。

［3］《张爱廷·申报第三届中国工艺美术大师材料》，1992年。